漫畫人文通識系列

不可不知的
藝術家

文（法）瑪麗昂・奧古斯丹
繪（法）布魯諾・海茨 / 譯 賈宇帆

> 我的選擇，
> 透過繪畫，
> 這就是我的人生！

國家圖書館出版品預行編目（CIP）資料

色彩大師 梵谷/ 瑪麗昂·奧古斯丹（Marion Augustin）著；布魯諾·海茨（Bruno Heitz）圖；賈宇帆譯
--初版. -- 台北市：香港商亮光文化有限公司台灣分公司，2024.07
面；公分. --（藝術）
譯自：L'histoire de l'art en BD : Vincent Van Gogh
ISBN 978-626-97879-8-2（平裝）

940.99472 113007667

Titles: L'histoire de l'art en BD : Vincent Van Gogh
Text: Marion Augustin; illustrations: Bruno Heitz

Original French edition and artwork © Editions Casterman 2020
All rights reserved.
Text translated into Complex Chinese © Enlighten & Fish Ltd 2024
This copy in Complex Chinese can only be distributed and sold in Hong Kong ,Taiwan and Macau excluding PR .China
Print run : 1-1000
Retail price: NTD$380 / HKD$95

漫畫人文通識系列：不可不知的藝術家

色彩大師 梵谷

原書名	L'histoire de l'art en BD : Vincent Van Gogh
作者	瑪麗昂·奧古斯丹 Marion Augustin
繪圖	布魯諾·海茨 Bruno Heitz
譯者	賈宇帆
主編	林慶儀
出版	香港商亮光文化有限公司 台灣分公司 Enlighten & Fish Ltd (HK) Taiwan Branch
設計/製作	亮光文創有限公司
地址	台北市大安區敦化南路一段170號2樓
電話	（886）85228773
傳真	（886）85228771
電郵	info@signfish.com.tw
網址	signer.com.hk
Facebook	www.facebook.com/TWenlightenfish
出版日期	二〇二四年七月初版
ISBN	978-626-97879-8-2
定價	NTD$380 / HKD$95

本書譯文由聯合天際（北京）文化傳媒有限公司授權出版使用，最後版本由香港商亮光文化有限公司編輯部
整理為繁體中文版。

我是文森·梵谷。

27歲那年，我成了一名畫家。畫筆和顏料讓我找到了表達自我的途徑和生命的意義。可是，成為畫家的道路並非坦途。最初，我的夢想是做一名畫商，後來又立志成為牧師，以承父業。但命運偏偏作出別樣的安排，讓我踏上了繪畫之路。為此，弟弟提奧給予我無盡的支持與關愛。我們之間書信不斷，將兄弟情深寄託在字裡行間。是藝術拯救了我。快來一同分享我沉浸其中的所思所感吧！看，我的畫作在講故事呢。

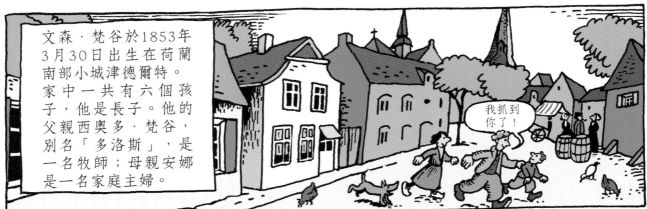

文森·梵谷於1853年3月30日出生在荷蘭南部小城津德爾特。家中一共有六個孩子，他是長子。他的父親西奧多·梵谷，別名「多洛斯」，是一名牧師；母親安娜是一名家庭主婦。

我抓到你了！

13歲那年，文森入讀一所有名的學校。但他無法適應遠離父母的寄宿生活，於是一放假就跑回家，聽父親講經佈道。

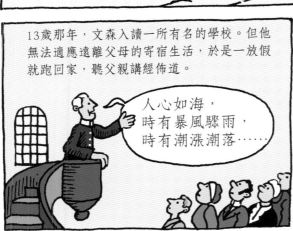

人心如海，時有暴風驟雨，時有潮漲潮落……

少年時代的他沉默寡言，喜歡獨來獨往，常常靜靜地觀察身邊的一草一木。

文森的父母不僅為孩子們樹立了為人處世的好榜樣，還經常與他們談論文學與藝術。在母親的鼓勵下，文森拿起了畫筆。

文森，我們為你感到驕傲。你已經掌握了四種語言：母語、英語……

法語……

德語……

謝謝。可是我不想再上學了……

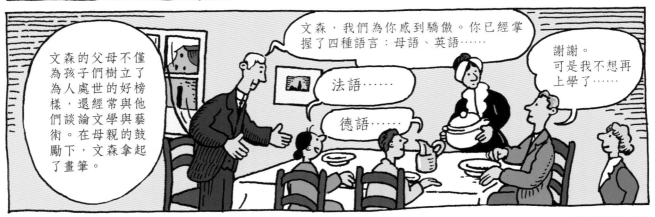

與他同名的文森伯父在海牙擁有一家畫廊，剛剛被法國古皮爾公司收購。

文森需要學習一門手藝。再說，現在也該輪到提奧上學了。

他已經16歲了，就讓他去我那兒當學徒吧。

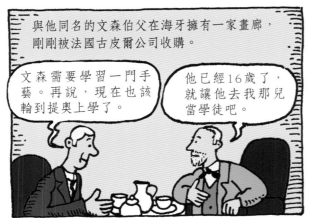

就這樣，1869年夏，文森成為古皮爾公司海牙店的一名實習銷售員。

文森，你要開始自食其力了。伯父會關照你的。

對於熱愛藝術的你而言，這是一個好機會！

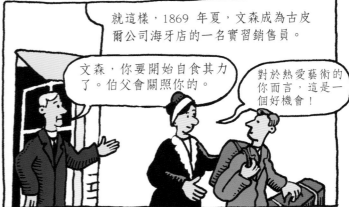

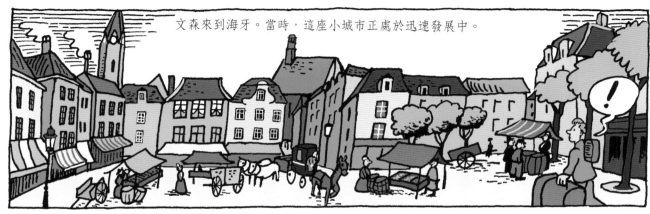

文森來到海牙。當時，這座小城市正處於迅速發展中。

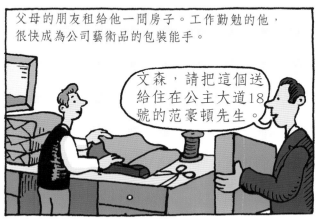

父母的朋友租給他一間房子。工作勤勉的他，很快成為公司藝術品的包裝能手。

文森，請把這個送給住在公主大道18號的范豪頓先生。

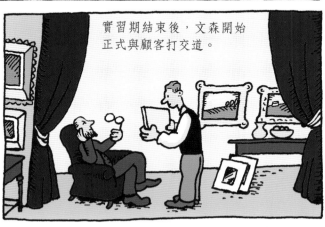

實習期結束後，文森開始正式與顧客打交道。

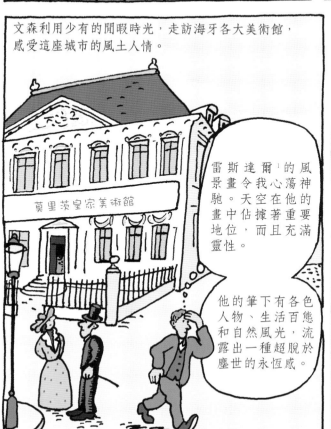

文森利用少有的閒暇時光，走訪海牙各大美術館，感受這座城市的風土人情。

莫里茨皇家美術館

雷斯達爾[1]的風景畫令我心蕩神馳。天空在他的畫中佔據著重要地位，而且充滿靈性。

他的筆下有各色人物、生活百態和自然風光，流露出一種超脫於塵世的永恆感。

在海牙的四年間，文森還經常光顧布魯塞爾和阿姆斯特丹的大小畫廊，練就了一雙具有藝術洞察力的慧眼。

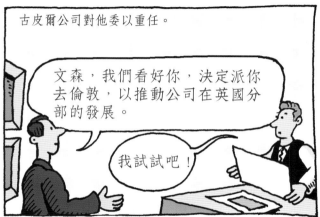

古皮爾公司對他委以重任。

文森，我們看好你，決定派你去倫敦，以推動公司在英國分部的發展。

我試試吧！

1　雅各·凡·雷斯達爾（Jacob van Ruisdael，1628-1682），荷蘭風景畫家。

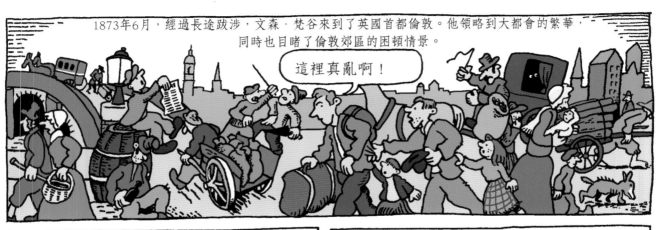

1873年6月，經過長途跋涉，文森·梵谷來到了英國首都倫敦。他領略到大都會的繁華，同時也目睹了倫敦郊區的困頓情景。

這裡真亂啊！

古皮爾公司的倫敦分部，原來不過是一個簡陋的倉庫，這讓文森大失所望。

那我還不能與顧客打交道嘍？

暫時還不能。我們還在為畫廊的開張做準備。

古皮爾公司

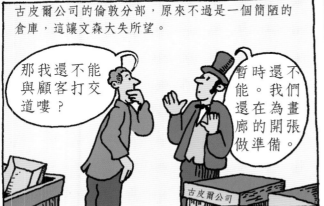

很快，文森就說得一口流利的英語。他經常給弟弟提奧寫信。當時，提奧正在古皮爾公司的布魯塞爾分部工作。

我來倫敦終究是一件好事。等到畫廊正式運營，我就能一展身手了。我還能領略英國的自然風光，欣賞這裡的詩歌與繪畫作品……

在倫敦期間，20歲的文森愛上了房東的女兒烏蘇拉。他那滿腔愛意換來的卻是對方的冷言相拒。

烏蘇拉，你的沉默就是最深情的表白。愛是主的恩賜，你我心意相通，就讓我們在永恆中交織彼此的命運吧！

可是……文森先生，我已經訂婚了。我還以為您知情呢！

情感上的受挫使文森心灰意冷，意志消沉，他轉而在聖經和牧師的佈道中尋求慰藉。

儘管日夜交替，我依然能明辨倚身之石。救世主必在等我……

文森對工作失去了熱情，這讓僱主們很不滿意。

你的行為對我們造成了嚴重困擾。是倫敦這座城市不適合你嗎？那我們就派你去巴黎吧！

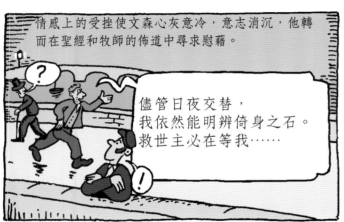

1875年5月，文森來到了巴黎。他租住在蒙馬特高地的一個房間裡，為古皮爾公司服務。

週日，他經常和一位關係不錯的同事去參觀羅浮宮和盧森堡博物館。

走吧，兄弟，我帶你去看一幅畫。

瞧瞧朱爾·布勒東的這幅《拾穗歸來的婦人》。

他把大量精力投在對《聖經》的研讀上，對工作反而興致缺缺。

梵谷，你這是怎麼了？

我不過是學會了安於現狀而已。

當時，巴黎高等美術學院在為卡米耶·柯羅舉辦個人作品回顧展，文森在展出中見識了這位畫家的作品。

我得寫一封信給提奧，談談這幅《基督在橄欖園》：天空的色彩由淺藍向深色漸變，遠處的山巒若隱若現……

1875年12月，文森在沒有向公司請假的情況下就離開巴黎，回到家鄉過聖誕節。

父親，我想成為一名牧師，像您一樣把《聖經》的福祉帶給更多的人！我深信，這是我之所以存在的原因！

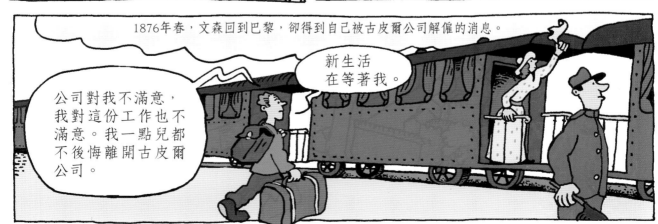

1876年春，文森回到巴黎，卻得到自己被古皮爾公司解僱的消息。

新生活在等著我。

公司對我不滿意，我對這份工作也不滿意。我一點兒都不後悔離開古皮爾公司。

文森被解僱一事讓父母深感遺憾，他們繼而幫助文森獲得成為牧師的必要教育。

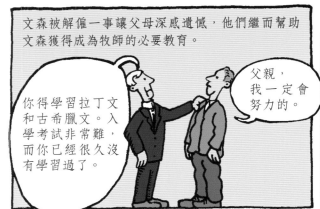

你得學習拉丁文和古希臘文。入學考試非常難，而你已經很久沒有學習過了。

父親，我一定會努力的。

儘管他的學習意願強烈，但依然遇到了不少困難。

我的老師非常優秀。能遇到這樣的老師，我很幸運和感激。但這絲毫不能減輕我巨大的心理壓力。我只能堅持，不放棄。

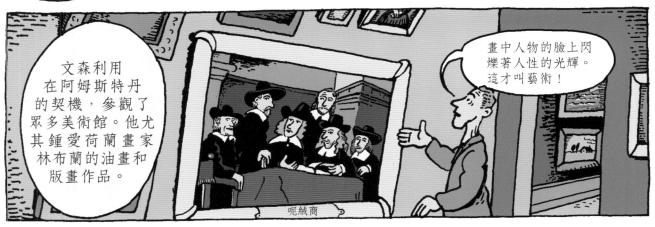

文森利用在阿姆斯特丹的契機，參觀了眾多美術館。他尤其鍾愛荷蘭畫家林布蘭的油畫和版畫作品。

畫中人物的臉上閃爍著人性的光輝。這才叫藝術！

呢絨商

可是，文森仍然無法承受繁重的備考任務，選擇回到父母身邊……

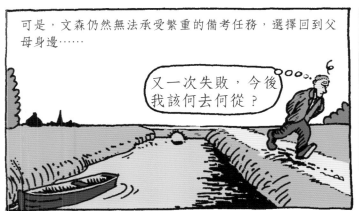

又一次失敗，今後我該何去何從？

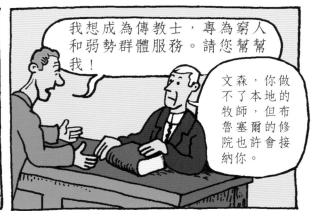

我想成為傳教士，專為窮人和弱勢群體服務。請您幫幫我！

文森，你做不了本地的牧師，但布魯塞爾的修院也許會接納你。

1878年8月，文森來到布魯塞爾，入讀弗拉芒學院，立志成為一名傳教士。然而，他再次發現自己無法適應學校的條條框框。

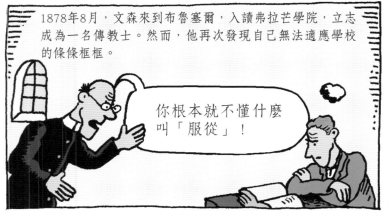

你根本就不懂什麼叫「服從」！

反正我也沒有拿到獎學金。我獨自去做福音傳教士好了！

8

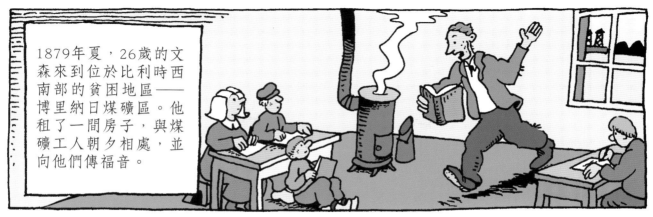

1879年夏，26歲的文森來到位於比利時西南部的貧困地區——博里納日煤礦區。他租了一間房子，與煤礦工人朝夕相處，並向他們傳福音。

數月後，由於被評價為「處事衝動」，他的「在俗傳教士資格」未能得到延續。

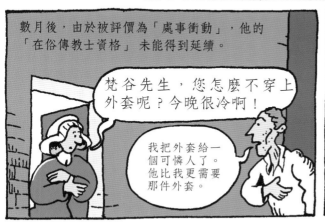

梵谷先生，您怎麼不穿上外套呢？今晚很冷啊！

我把外套給一個可憐人了。他比我更需要那件外套。

由於沒有正式職業，文森只能靠他人的接濟過活。他給弟弟提奧寫了很多長長的信件。

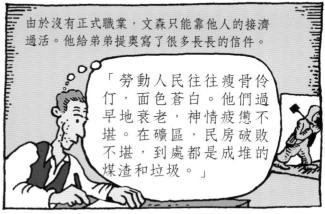

「勞動人民往往瘦骨伶仃，面色蒼白。他們過早地衰老，神情疲憊不堪。在礦區，民房破敗不堪，到處都是成堆的煤渣和垃圾。」

他從未停止對藝術的思考。

「藝術是人與自然的交疊、這自然萬物，這世間百態，這真情實感，都被賦予某種特定的意義，再藉由藝術家的筆，得以表達和闡釋……」

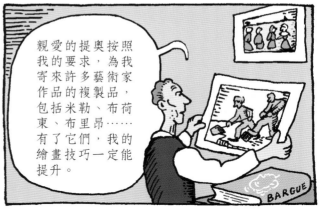

親愛的提奧按照我的要求，為我寄來許多藝術家作品的複製品，包括米勒、布荷東、布里昂……有了它們，我的繪畫技巧一定能提升。

1880年夏天，文森從米勒的版畫中汲取靈感，不斷創作。

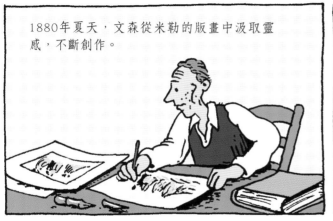

同年10月，他離開博里納日。

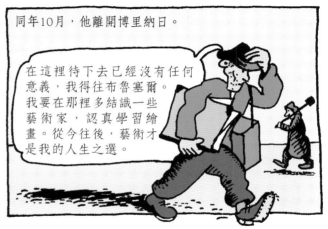

在這裡待下去已經沒有任何意義，我得往布魯塞爾。我要在那裡多結識一些藝術家，認真學習繪畫。從今往後，藝術才是我的人生之選。

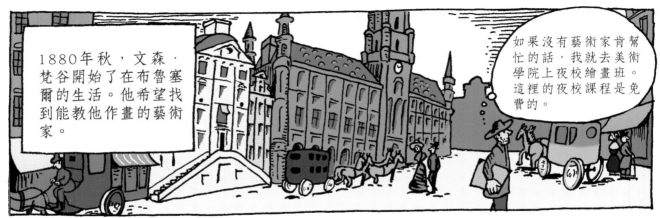

1880年秋，文森·梵谷開始了在布魯塞爾的生活。他希望找到能教他作畫的藝術家。

如果沒有藝術家肯幫忙的話，我就去美術學院上夜校繪畫班。這裡的夜校課程是免費的。

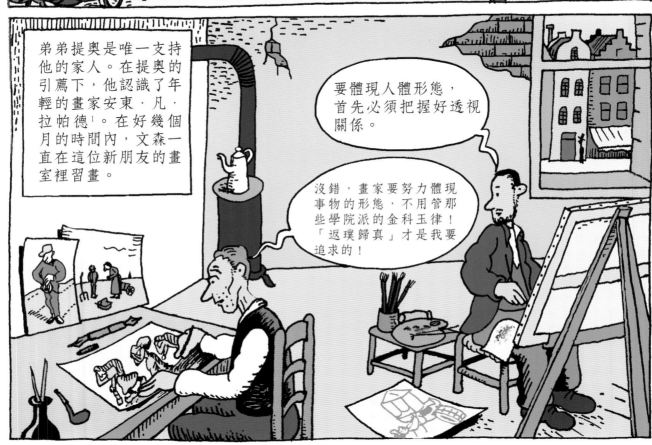

弟弟提奧是唯一支持他的家人。在提奧的引薦下，他認識了年輕的畫家安東·凡·拉帕德[1]。在好幾個月的時間內，文森一直在這位新朋友的畫室裡習畫。

要體現人體形態，首先必須把握好透視關係。

沒錯，畫家要努力體現事物的形態，不用管那些學院派的金科玉律！「返璞歸真」才是我要追求的！

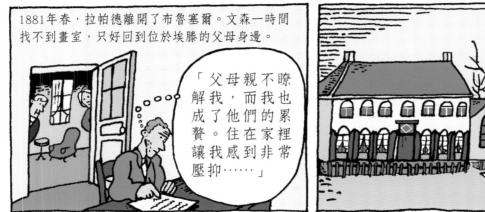

1881年春，拉帕德離開了布魯塞爾。文森一時間找不到畫室，只好回到位於埃滕的父母身邊。

「父母親不瞭解我，而我也成了他們的累贅。住在家裡讓我感到非常壓抑……」

1　安東·凡·拉帕德（Anthon van Rappard，1858-1892），荷蘭畫家。

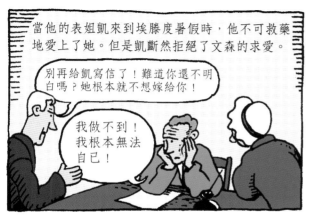

當他的表姐凱來到埃滕度暑假時，他不可救藥地愛上了她。但是凱斷然拒絕了文森的求愛。

別再給凱寫信了！難道你還不明白嗎？她根本就不想嫁給你！

我做不到！我根本無法自己！

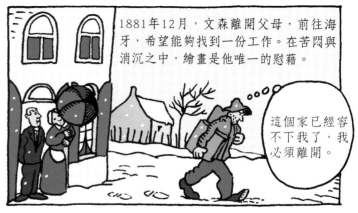

1881年12月，文森離開父母，前往海牙，希望能夠找到一份工作。在苦悶與消沉之中，繪畫是他唯一的慰藉。

這個家已經容不下我了，我必須離開。

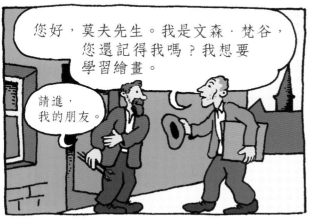

您好，莫夫先生。我是文森·梵谷，您還記得我嗎？我想要學習繪畫。

請進，我的朋友。

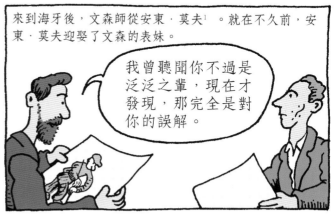

來到海牙後，文森師從安東·莫夫[1]。就在不久前，安東·莫夫迎娶了文森的表妹。

我曾聽聞你不過是泛泛之輩，現在才發現，那完全是對你的誤解。

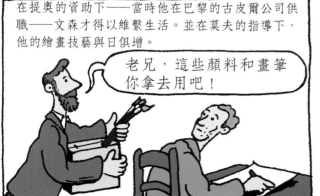

在提奧的資助下——當時他在巴黎的古皮爾公司供職——文森才得以維繫生活。並在莫夫的指導下，他的繪畫技藝與日俱增。

老兄，這些顏料和畫筆你拿去用吧！

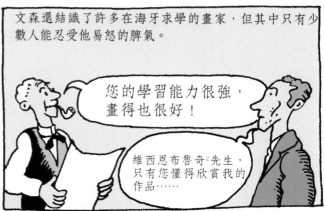

文森還結識了許多在海牙求學的畫家，但其中只有少數人能忍受他易怒的脾氣。

您的學習能力很強，畫得也很好！

維西恩布魯奇[2]先生，只有您懂得欣賞我的作品……

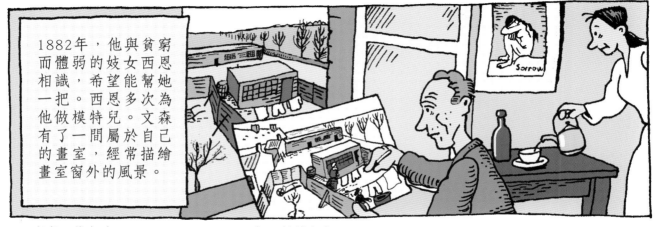

1882年，他與貧窮而體弱的妓女西恩相識，希望能幫她一把。西恩多次為他做模特兒。文森有了一間屬於自己的畫室，經常描繪畫室窗外的風景。

1　安東·莫夫（Anton Mauve，1838-1888），荷蘭畫家。
2　尚·亨德里克·維西恩布魯奇（Jan Hendrik Weissenbruch，1824-1903），荷蘭畫家。

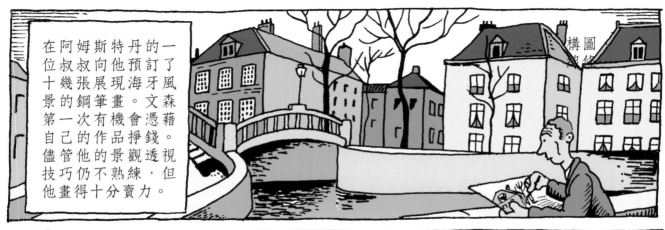

在阿姆斯特丹的一位叔叔向他預訂了十幾張展現海牙風景的鋼筆畫。文森第一次有機會憑藉自己的作品掙錢。儘管他的景觀透視技巧仍不熟練，但他畫得十分賣力。

構圖
線條

這次契機也讓他加深了對海牙周邊環境的瞭解。

構圖、
線條……

對他而言，最大的挑戰來自肖像畫。呈現人體形態是一件難上加難的事情。他的筆觸過於生硬、笨拙，光影效果也常常被他忽略。

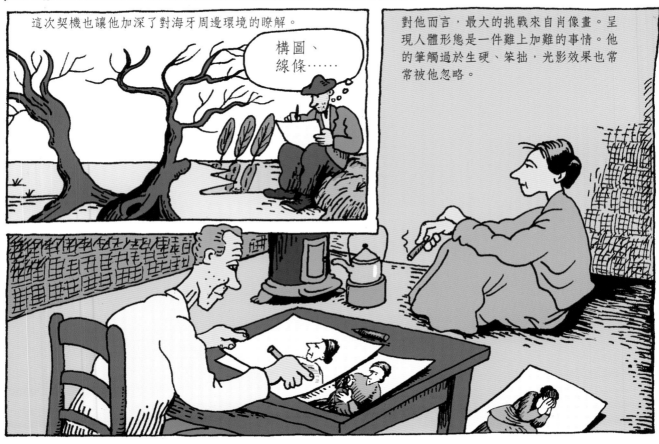

文森想娶西恩為妻。對此，提奧堅決反對。

「……她對我已經產生了深深的依戀，溫順得如同一隻白鴿。除了迎娶她，難道我還有更好的選擇？」

我要去見文森。他必須分手！

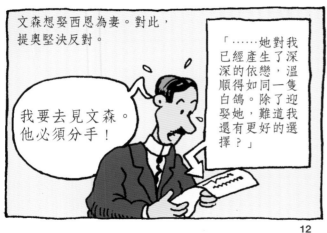

窮困潦倒的文森，屢屢遭受他人的冷眼。持續、投入的繪畫消耗了他的體能，易怒的個性、困頓的生活使他的身體狀況變差。

你到底是在過怎樣的一種生活啊？

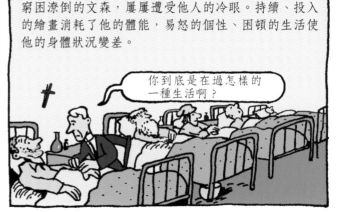

12

文森明白自己所面臨的困境。

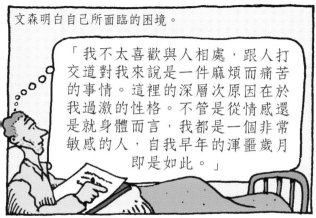

「我不太喜歡與人相處，跟人打交道對我來說是一件麻煩而痛苦的事情。這裡的深層次原因在於我過激的性格。不管是從情感還是就身體而言，我都是一個非常敏感的人，自我早年的渾噩歲月即是如此。」

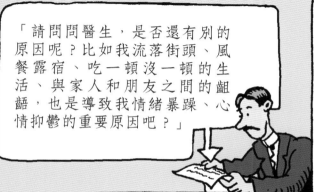

「請問問醫生，是否還有別的原因呢？比如我流落街頭、風餐露宿、吃一頓沒一頓的生活、與家人和朋友之間的齟齬，也是導致我情緒暴躁、心情抑鬱的重要原因吧？」

文森與西恩的感情以分手告終。在提奧的資助下，文森前往位於荷蘭北部的德倫特生活、創作。這裡的自然風光與秋日暖陽，為他那顆疲憊的心重新注入了活力與靈感。

我感到渾身充滿了創造的力量。我相信，總有一天我可以規律地作畫，每天都畫下許多美好的事物。

1883 年秋，文森來到尼厄嫩。他的父親剛擔任這座村莊的牧師。

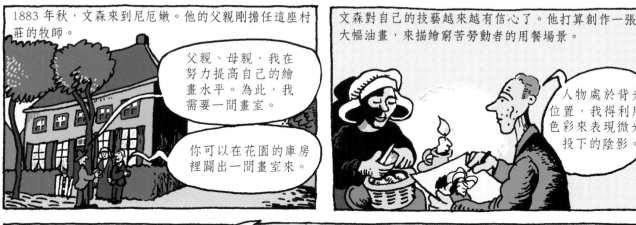

父親、母親，我在努力提高自己的繪畫水平。為此，我需要一間畫室。

你可以在花園的庫房裡闢出一間畫室來。

文森對自己的技藝越來越有信心了。他打算創作一張大幅油畫，來描繪窮苦勞動者的用餐場景。

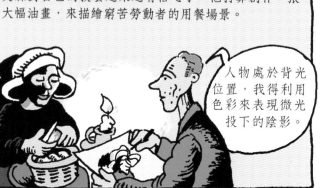

人物處於背光位置，我得利用色彩來表現微光投下的陰影。

1885 年春，文森將這幅《吃馬鈴薯的人》寄給提奧。這幅畫展現了他的繪畫才能，也確立了他筆速急促、偏愛明暗對比的繪畫風格。

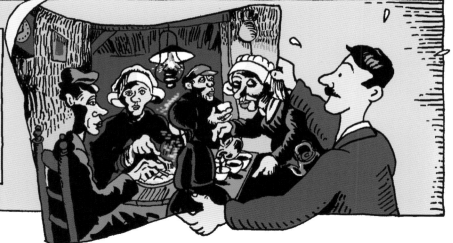

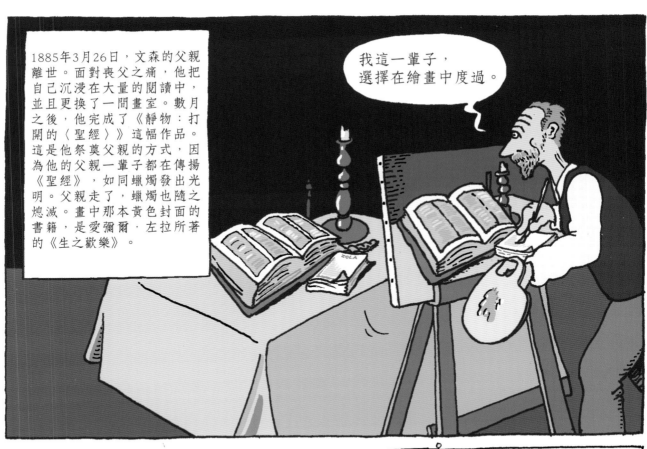

1885年3月26日，文森的父親離世。面對喪父之痛，他把自己沉浸在大量的閱讀中，並且更換了一間畫室。數月之後，他完成了《靜物：打開的〈聖經〉》這幅作品。這是他祭奠父親的方式，因為他的父親一輩子都在傳揚《聖經》，如同蠟燭發出光明。父親走了，蠟燭也隨之熄滅。畫中那本黃色封面的書籍，是愛彌爾·左拉所著的《生之歡樂》。

我這一輩子，選擇在繪畫中度過。

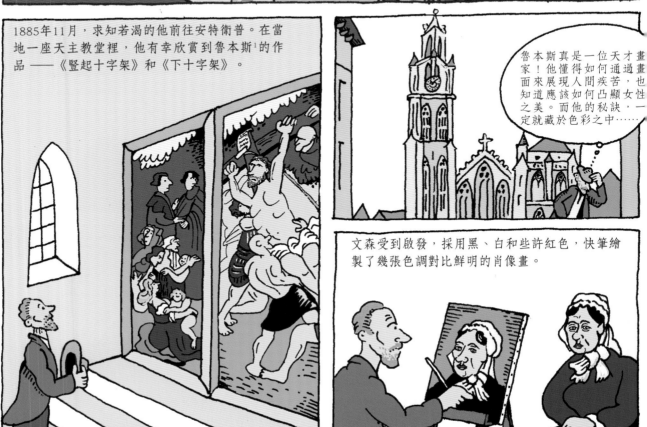

1885年11月，求知若渴的他前往安特衛普。在當地一座天主教堂裡，他有幸欣賞到魯本斯[1]的作品——《豎起十字架》和《下十字架》。

魯本斯真是一位天才畫家！他懂得如何通過畫面來展現人間疾苦，也知道應該如何凸顯女性之美。而他的秘訣，一定就藏於色彩之中……

文森受到啟發，採用黑、白和些許紅色，快筆繪製了幾張色調對比鮮明的肖像畫。

1　彼得·保羅·魯本斯（Peter Paul Rubens，1577-1640），佛蘭德斯畫家。

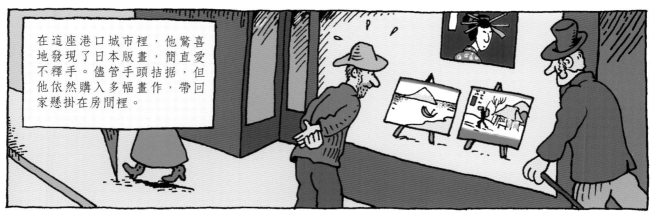

在這座港口城市裡，他驚喜地發現了日本版畫，簡直愛不釋手。儘管手頭拮据，但他依然購入多幅畫作，帶回家懸掛在房間裡。

1886年1月，他註冊入讀當地的一所美術學院。可是老師更多的是讓他去課堂聽講，而不是去畫室練習。

希臘人不喜歡拐彎抹角，他們習慣直奔主題，切中要害。

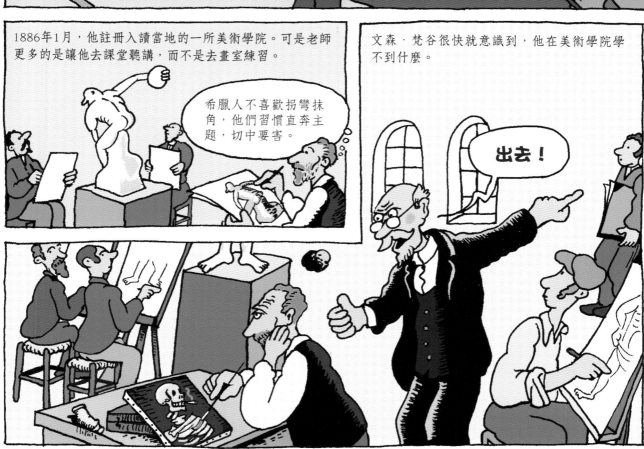

文森·梵谷很快就意識到，他在美術學院學不到什麼。

出去！

資金始終是困擾文森的難題。為了省下購買畫材的錢，他經常不吃飯，身體被拖垮了。

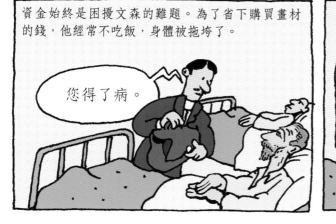

您得了病。

身體虛弱、窮困潦倒的文森無法繼續在安特衛普立足，只好向提奧求助。

「你願意在巴黎接待我，這令我十分高興。因為我如果繼續留在這裡，只會在不斷的失敗中浪費生命。我相信巴黎這座城市，一定會讓我獲得進步和成長。」

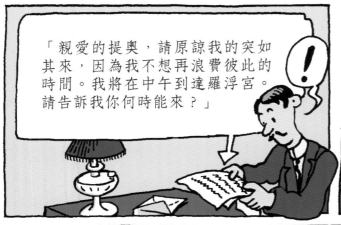

「親愛的提奧，請原諒我的突如其來，因為我不想再浪費彼此的時間。我將在中午到達羅浮宮。請告訴我你何時能來？」

哥哥！

提奧！

當時，提奧已經被提拔為古皮爾公司的經理，對巴黎的藝術界瞭若指掌。

我想找一間畫室，再請幾個模特兒。

當然可以！另外，你真應該去看看印象派畫家的作品，比如畢沙羅、莫內、雷諾瓦……

文森在提奧位於巴黎蒙馬特高地的家中住了下來。

在費爾南德·柯羅蒙畫室，文森結識了埃米爾·伯納德[1]、路易斯·安克坦、約翰·羅素、亨利·德·圖盧茲-羅特列克[2]。他還與年輕的保羅·西涅克[3]成為朋友。

走，文森，一起去喝一杯吧！

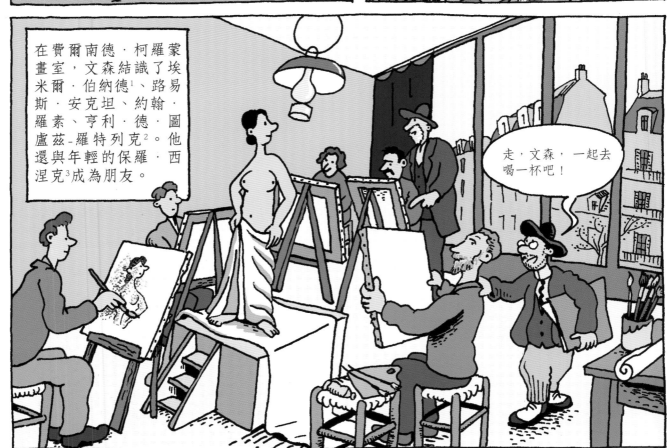

1　埃米爾·伯納德（Émile Bernard，1868-1941），法國畫家。
2　亨利·德·圖盧茲-羅特列克（Henri de Toulouse-Lautrec，1864-1901），法國藝術家。
3　保羅·西涅克（Paul Signac，1863-1935），法國畫家。

文森經常和畫家朋友們光顧一個名為「黑貓」的小酒館，以及他家附近的咖啡館。

真正的繪畫，其實是用色彩塑形。

儘管柯羅蒙畫室並非文森心目中的理想之所，但這並不妨礙他與畫室裡的同行們結下深厚情誼。他的畫風也發生了變化，他開始使用更為明快的顏色作畫。

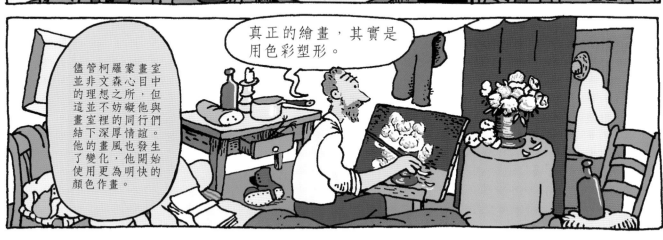

他和西涅克一起嘗試新的繪畫技法。而西涅克正是點彩派的創始人。

人眼的視覺功能，會將不同的色點融合在一起……

沒錯！色點之間彼此交融，互為補充！

文森還和提奧一起共同收藏畫作，但與文森一起生活可不是一件輕鬆的事……

你如此不修邊幅，朋友們都不願意來了！

說說你自己吧！你為什麼總拿我的畫去換你要的收藏品？

一次，文森在鈴鼓咖啡館展出了自己收藏的日本版畫，還為咖啡館的老闆娘阿格斯蒂娜·塞加托里畫了一幅肖像畫。他的繪畫風格再次得到彰顯：純淨的色彩、有力的筆觸，以及鮮明的對比。

您的版畫收藏展很成功，文森先生。

親愛的阿格斯蒂娜，是繪畫對象和光線給了我靈感。

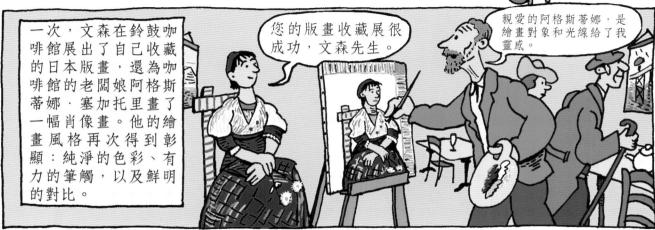

當他找不到模特兒時，文森就給自己畫像。1886年至1888年，在巴黎期間他一共創作了二十多幅自畫像。與早期的作品相比，此時的畫作色彩更為生動明亮，筆觸也越來越靈巧。

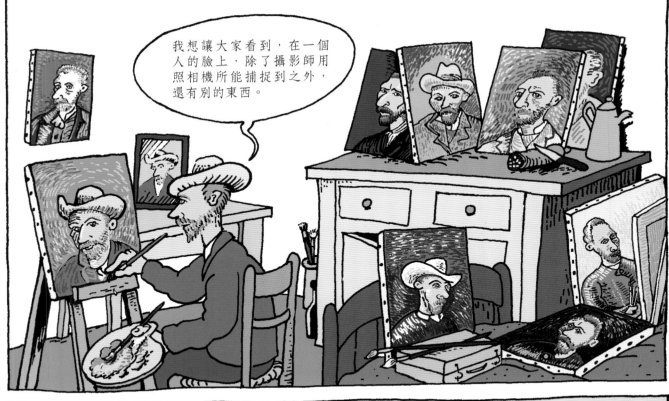

他依然對日本版畫情有獨鍾，經常一買就是十幾張。他還經常與印象派的畫家們去野外寫生，越發掌握了印象派將純色層層交疊的繪畫方式。他和好友埃米爾·伯納德一起，描繪阿涅勒的塞納河。

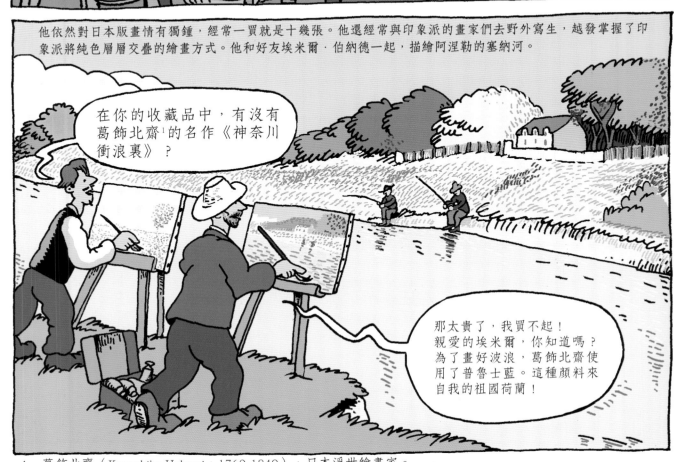

1　葛飾北齋（Katsushika Hokusai，1760-1849），日本浮世繪畫家。

文森還結識了唐古伊先生。唐古伊先生也是一名繪畫愛好者，他擁有一家顏料店，文森曾在他的店裡展示過自己的作品。對文森而言，唐古伊先生既是他的藝術標竿，也是他的創作支持者。

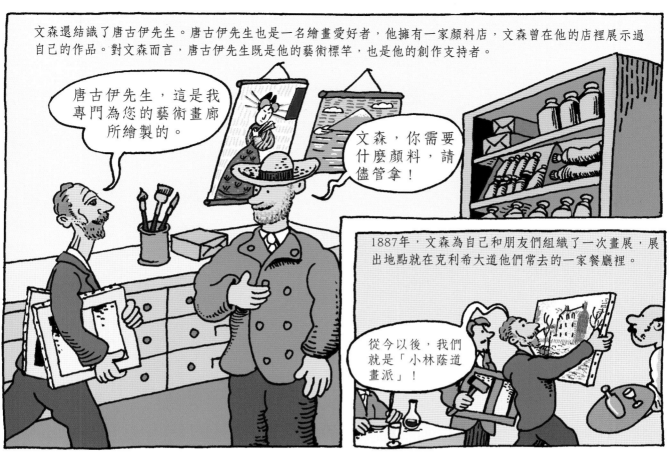

唐古伊先生，這是我專門為您的藝術畫廊所繪製的。

文森，你需要什麼顏料，請儘管拿！

1887年，文森為自己和朋友們組織了一次畫展，展出地點就在克利希大道他們常去的一家餐廳裡。

從今以後，我們就是「小林蔭道畫派」！

可惜，這次展出並未持續太久……

很抱歉，顧客說這些畫影響了他們的食慾……

你以後休想再見到這些畫了！

畫家保羅·高更[1]也參觀了這次畫展。當時他剛從安地列斯群島回來。高更比文森年長，他閱歷豐富，總是一副把握十足的樣子，給文森留下了深刻印象。

文森，我很想得到一幅您的作品。我們來交換畫作，怎麼樣？

親愛的高更，您的提議讓我感到非常榮幸。

但是，文森交際頻繁、縱酒過度、飲食無常的生活，再一次影響了他的健康。

他感到身心俱疲，開始疏遠親人和朋友。與此同時，他的弟弟提奧與瓊安娜·伯格納訂婚。

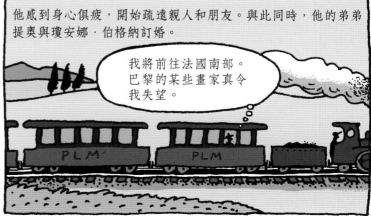

我將前往法國南部。巴黎的某些畫家真令我失望。

1 保羅·高更（Paul Gauguin, 1848—1903），法國畫家、雕塑家。
2 PLM：巴黎—里昂—地中海鐵路公司。

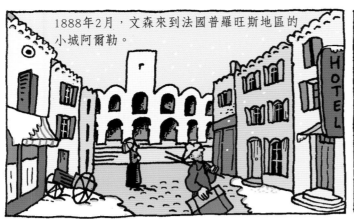

1888年2月，文森來到法國普羅旺斯地區的小城阿爾勒。

他在旅館租了一間房子住下。

「謝謝你寄來的50法郎。我又找回了繪畫的渴望，體力也在逐漸恢復。最近三天，我已經完成了三幅習作。」

他經常獨自長途漫步，前往蒙馬儒修道院。說是修道院，其實那裡只有一些殘垣斷壁。

這一股被稱為「密史脫拉」[1]的風，到底從哪裡來？它弄得我沒法畫風景，乾脆來張素描吧……

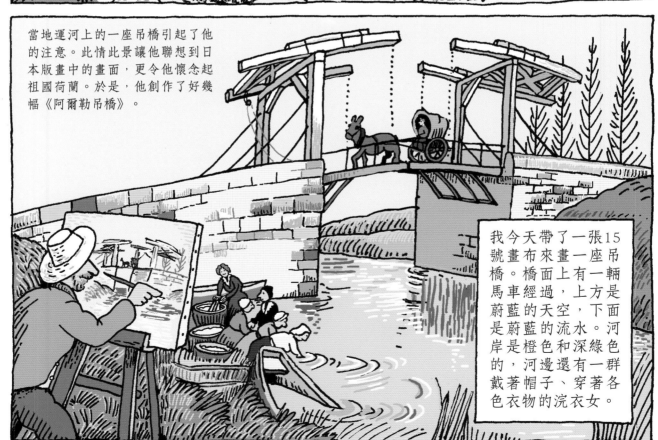

當地運河上的一座吊橋引起了他的注意。此情此景讓他聯想到日本版畫中的畫面，更令他懷念起祖國荷蘭。於是，他創作了好幾幅《阿爾勒吊橋》。

我今天帶了一張15號畫布來畫一座吊橋。橋面上有一輛馬車經過，上方是蔚藍的天空，下面是蔚藍的流水。河岸是橙色和深綠色的，河邊還有一群戴著帽子、穿著各色衣物的浣衣女。

1　密史脫拉（Mistral），法國南部從北沿著河谷吹的一種乾冷強風。

在阿爾勒的這段時間，文森保持大量閱讀，也經常去咖啡館。
但是，如同之前在別處一樣，他依然感到非常孤獨。

「藝術家擁有使用誇張手法的自由，他要創造一個更醇美、更質樸，因而也更能撫慰人心的境界。所有的才華都建立在持久的耐心之上，原創力離不開強大的意志力和觀察力。」

莫泊桑[1]說得對。

提奧嘗試在巴黎推廣他哥哥的作品。1888年3月底，文森的幾幅畫作得以在獨立藝術家沙龍展出。

沙龍展出了他的三幅油畫！我要寫信告訴他這個消息。

文森經常致信家人以及他的藝術家朋友們，比如圖盧茲－羅特列克、埃米爾·伯納德等等。

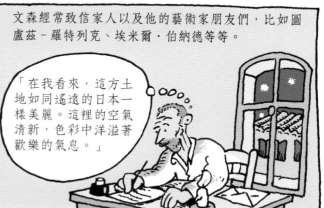

「在我看來，這方土地如同遙遠的日本一樣美麗。這裡的空氣清新，色彩中洋溢著歡樂的氣息。」

大地復甦，普羅旺斯迎來了又一個春天。

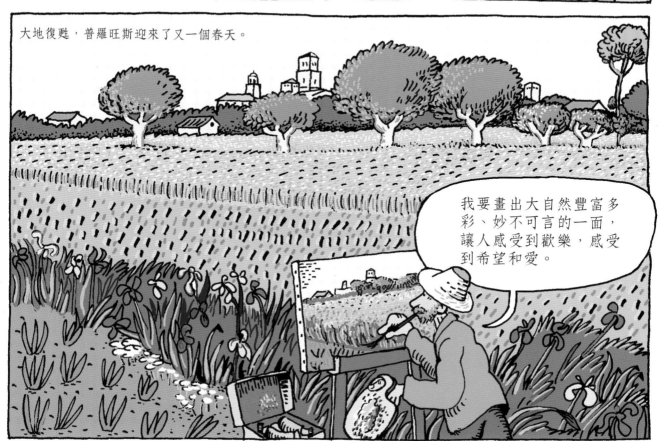

我要畫出大自然豐富多彩、妙不可言的一面，讓人感受到歡樂，感受到希望和愛。

1　居伊·德·莫泊桑（Guy de Maupassant，1850-1893），法國文學家。

一天，文森聽聞曾經幫助過他的畫家安東·莫夫突然去世，這讓他陷入了巨大的悲慟和對生命的質問中。

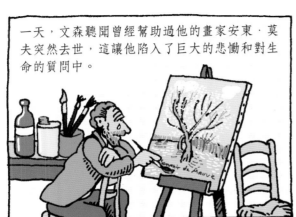

當我越是醜陋、衰老、暴躁、貧窮，我就越要畫出色彩鮮豔、層次分明、絢爛奪目的畫作來。

他計畫建立一個藝術社團，邀請其他畫家加入。與此同時，他與步兵團那些被稱為「佐阿夫兵」[1]的士兵保持往來。

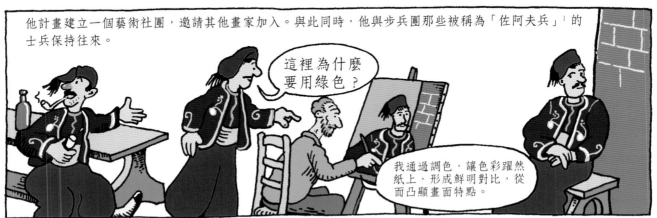

這裡為什麼要用綠色？

我通過調色，讓色彩躍然紙上，形成鮮明對比，從而凸顯畫面特點。

文森收集的那些日本版畫，對他的思想行為產生了潛移默化的影響。

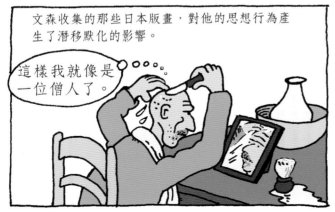

這樣我就像是一位僧人了。

但同時，他的性格越來越激烈、多疑。

chez Carol Menu

你是不是對我下了毒？

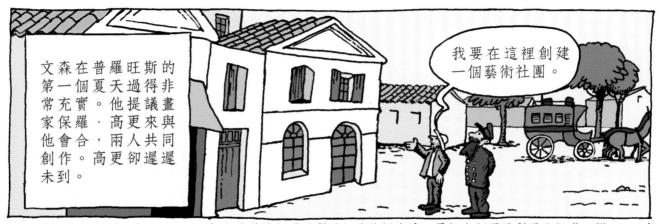

文森在普羅旺斯的第一個夏天過得非常充實。他提議畫家保羅·高更來與他會合，兩人共同創作。高更卻遲遲未到。

我要在這裡創建一個藝術社團。

1　「佐阿夫兵」，法國於 1830 年在殖民地阿爾及利亞組建的輕步兵，最初由阿爾及利亞人組成，從 1841 年起全部改由法國人組成。

在驕陽的鼓舞下，文森繪製了十幾張以農村景色和田間勞動為主題的畫作。色彩成為他創作的關鍵。

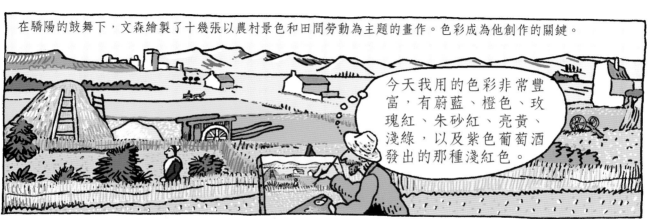

今天我用的色彩非常豐富，有蔚藍、橙色、玫瑰紅、朱砂紅、亮黃、淺綠，以及紫色葡萄酒發出的那種淺紅色。

秋季來臨，大自然的色彩也在悄然變化。文森在《紅色葡萄田》這幅畫作中捕捉到這些色彩的變化，並把它寄給了提奧。

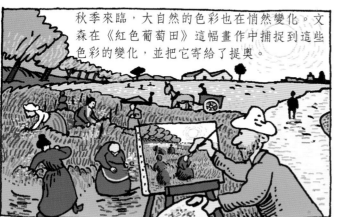

隨後，這幅畫在布魯塞爾展出，並成為梵谷有生之年唯一一幅成功賣出的作品。

他是如何畫出這些色彩和光線的？

1888年9月，文森實現了自己長久以來的想法：畫夜景圖。他將畫架支在論壇廣場的一家咖啡館前。

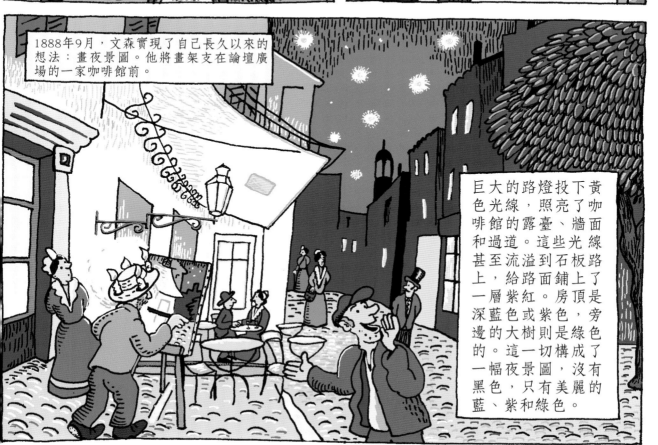

巨大的路燈投下黃色光線，照亮了咖啡館的露臺、牆面和過道。這些光線甚至流溢到石板路上，給路面鋪上了一層紫紅。房頂是深藍色或紫色，旁邊的大樹則是綠色的。這一切構成了一幅夜景圖，沒有黑色，只有美麗的藍、紫和綠色。

儘管文森的創作節奏快，出品數量大，但他依然為「沒有投身到真實的生活中而感到惆悵」。

「怎麼說呢？我非常渴望一種永恆的信仰。因此，我會在夜晚出門，去描繪星空。」

文森夜以繼日地畫著。有時，他會將畫架搬到羅納河河畔。

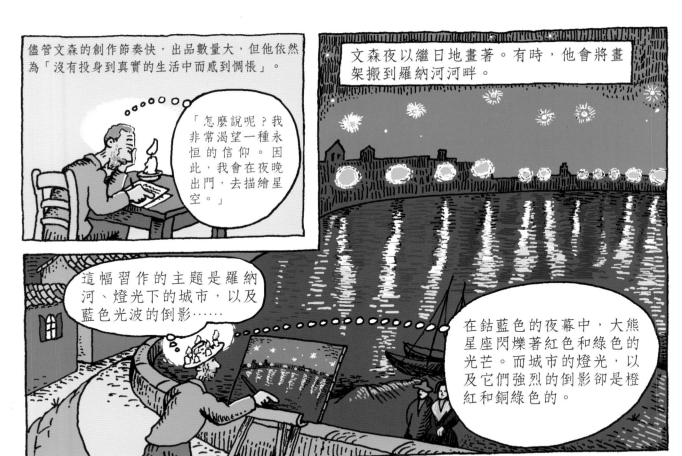

這幅習作的主題是羅納河、燈光下的城市，以及藍色光波的倒影……

在鈷藍色的夜幕中，大熊星座閃爍著紅色和綠色的光芒。而城市的燈光，以及它們強烈的倒影卻是橙紅和銅綠色的。

文森熱切期盼高更的到來。他搬入租來的小屋——黃屋子，希望在這裡創建「藝術家之家」。

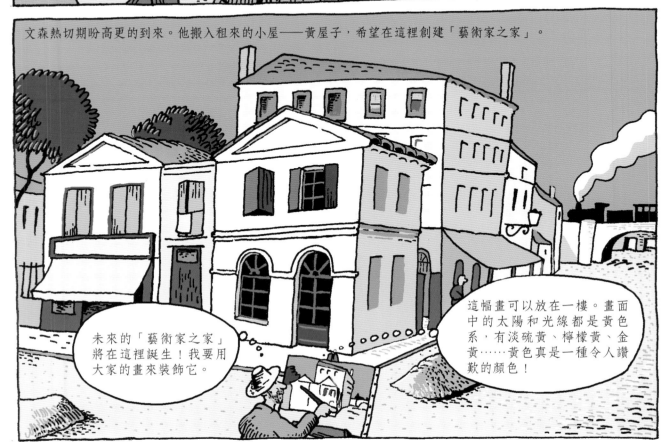

未來的「藝術家之家」將在這裡誕生！我要用大家的畫來裝飾它。

這幅畫可以放在一樓。畫面中的太陽和光線都是黃色系，有淡硫黃、檸檬黃、金黃……黃色真是一種令人讚歎的顏色！

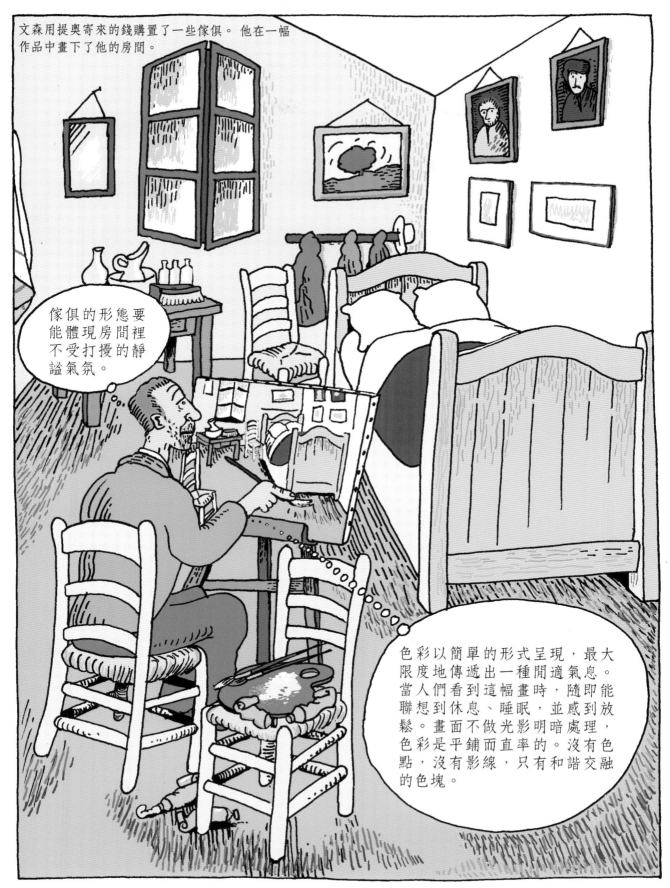

文森用提奧寄來的錢購置了一些傢俱。他在一幅作品中畫下了他的房間。

傢俱的形態要能體現房間裡不受打擾的靜謐氣氛。

色彩以簡單的形式呈現，最大限度地傳遞出一種閒適氣息。當人們看到這幅畫時，隨即能聯想到休息、睡眠，並感到放鬆。畫面不做光影明暗處理，色彩是平鋪而直率的。沒有色點，沒有影線，只有和諧交融的色塊。

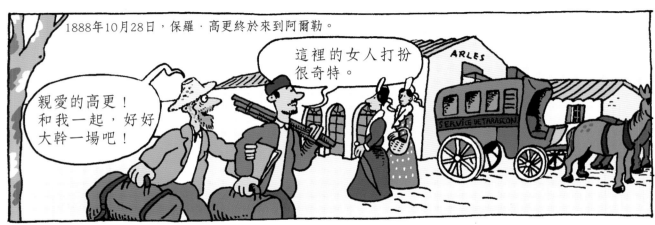

1888年10月28日，保羅·高更終於來到阿爾勒。

親愛的高更！和我一起，好好大幹一場吧！

這裡的女人打扮很奇特。

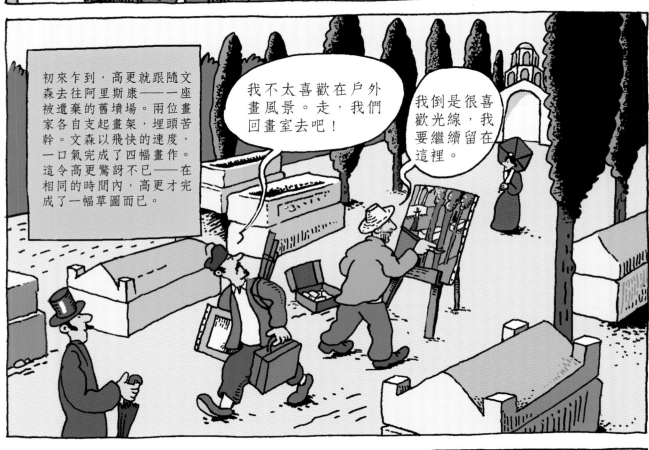

初來乍到，高更就跟隨文森去往阿里斯康——一座被遺棄的舊墳場。兩位畫家各自支起畫架，埋頭苦幹。文森以飛快的速度，一口氣完成了四幅畫作。這令高更驚訝不已——在相同的時間內，高更才完成了一幅草圖而已。

我不太喜歡在戶外畫風景。走，我們回畫室去吧！

我倒是很喜歡光線，我要繼續留在這裡。

高更對文森缺乏瞭解。他之所以來阿爾勒陪伴文森，更多是出於人情，因為他也受過提奧的資助。

實際上，無論是性格還是畫風，兩位藝術家都大相逕庭。

兄弟，你是浪漫主義者，你的畫作也是浪漫主義風格！而我呢，我作畫是為了溯本求源。

你根本就不懂！

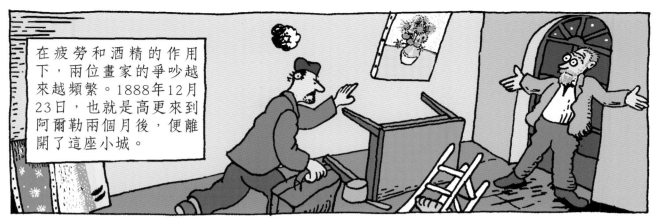

在疲勞和酒精的作用下，兩位畫家的爭吵越來越頻繁。1888年12月23日，也就是高更來到阿爾勒兩個月後，便離開了這座小城。

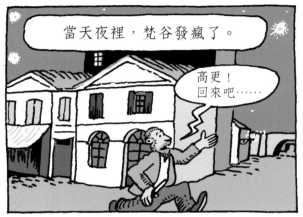

當天夜裡，梵谷發瘋了。

高更！
回來吧……

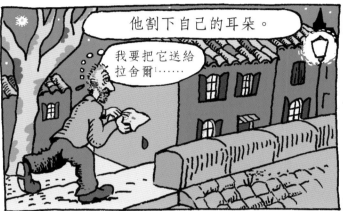

他割下自己的耳朵。

我要把它送給拉舍爾[1]……

第二天早上，憲兵發現了受傷的文森。

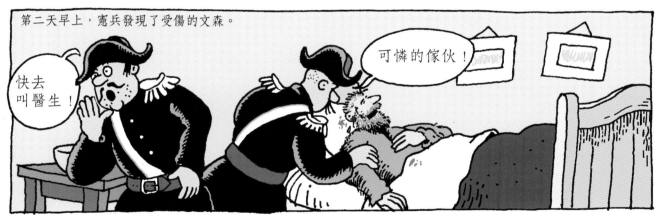

快去叫醫生！

可憐的傢伙！

高更的離去，使梵谷創建「藝術家之家」的構想成為泡影。提奧聞訊緊急趕往阿爾勒。

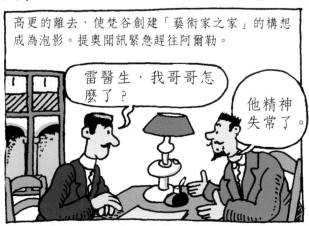

雷醫生，我哥哥怎麼了？

他精神失常了。

幸運的是，文森的狀態很快得到了好轉。

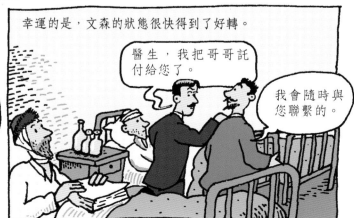

醫生，我把哥哥託付給您了。

我會隨時與您聯繫的。

1　拉舍爾（Rachel），梵谷在阿爾勒結識的一名妓女。

事故發生兩週後，文森被允許出院。

「今天我出院了。為了重整旗鼓，我需要德拉克洛瓦全套作品的複製品。從明天起我就開始畫畫。但願我之前所經歷的，不過是所有藝術家都會經歷的一場狂熱而已。」

文森唯一堅固的友誼，來自約瑟夫·魯林。他是阿爾勒的一名郵遞員。文森和他的家人關係也很好，因此經常為這家人作畫。

魯林，我的朋友！你對我照顧有加，我真不知該如何感謝你才好……

這不值一提。你現在感覺怎麼樣？

好多了。至少我可以畫畫。

我被調到馬賽工作，21號就走。

這麼快？看來我又要孤身一人了……

文森的畫在巴黎根本沒有銷路。儘管有提奧的資助，文森還是缺錢。

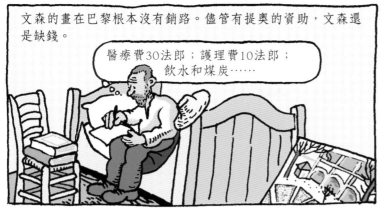

醫療費30法郎；護理費10法郎；飲水和煤炭……

1889年年初，提奧與瓊安娜完婚。

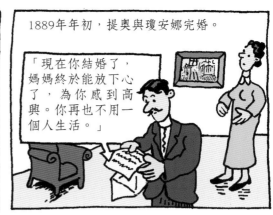

「現在你結婚了，媽媽終於能放下心了，為你感到高興。你再也不用一個人生活。」

文森十分在意他的作品的價值，常常在給提奧的信中提到這一點。

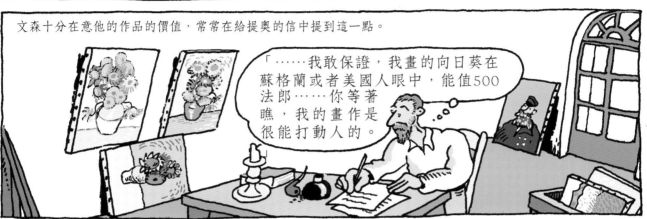

「……我敢保證，我畫的向日葵在蘇格蘭或者美國人眼中，能值500法郎……你等著瞧，我的畫作是很能打動人的。」

不幸的是，文森再次遭到精神失常的折磨。這年2月7日，他住進了醫院。

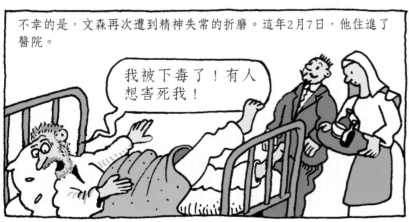

我被下毒了！有人想害死我！

黃屋子的鄰居們也紛紛請願，要求拘禁他。

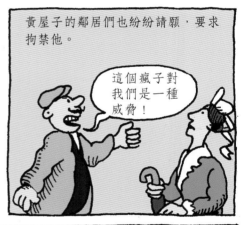

這個瘋子對我們是一種威脅！

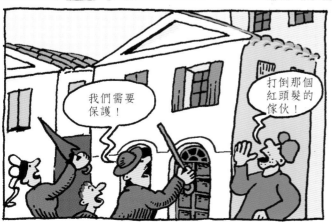

我們需要保護！

打倒那個紅頭髮的傢伙！

雷醫生將文森的健康狀況告知了提奧。

「我聽聞你的狀態不好，這讓我非常難過。我拜託保羅．西涅克代我到阿爾勒來探望你。」

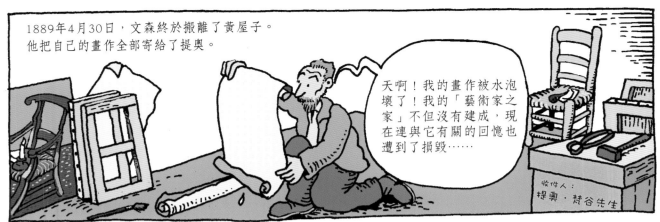

1889年4月30日，文森終於搬離了黃屋子。
他把自己的畫作全部寄給了提奧。

天啊！我的畫作被水泡壞了！我的「藝術家之家」不但沒有建成，現在連與它有關的回憶也遭到了損毀……

收件人：
提奧·梵谷先生

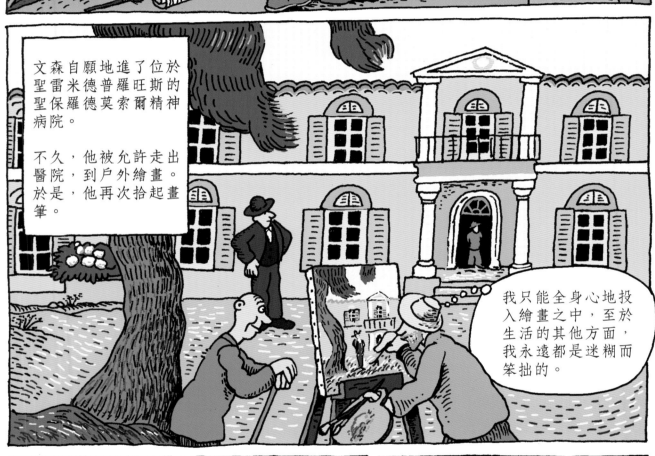

文森自願地進了位於聖雷米德普羅旺斯的聖保羅德莫索爾精神病院。

不久，他被允許走出醫院，到戶外繪畫。於是，他再次拾起畫筆。

我只能全身心地投入繪畫之中，至於生活的其他方面，我永遠都是迷糊而笨拙的。

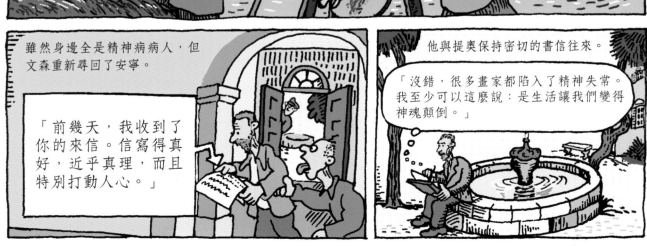

雖然身邊全是精神病病人，但文森重新尋回了安寧。

「前幾天，我收到了你的來信。信寫得真好，近乎真理，而且特別打動人心。」

他與提奧保持密切的書信往來。

「沒錯，很多畫家都陷入了精神失常。我至少可以這麼說：是生活讓我們變得神魂顛倒。」

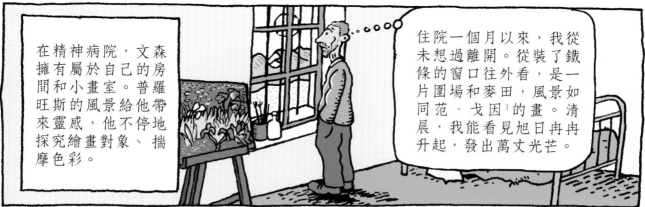

在精神病院，文森擁有屬於自己的房間和小畫室。普羅旺斯的風景給他帶來靈感，他不停地探究繪畫對象、揣摩色彩。

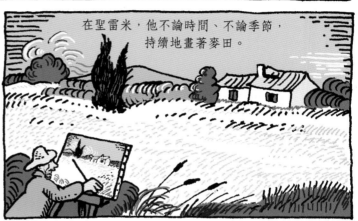

住院一個月以來，我從未想過離開。從裝了鐵條的窗口往外看，是一片圍場和麥田，風景如同范·戈因[1]的畫。清晨，我能看見旭日冉冉升起，發出萬丈光芒。

麥田是文森畫了一輩子的主題。

在聖雷米，他不論時間、不論季節，持續地畫著麥田。

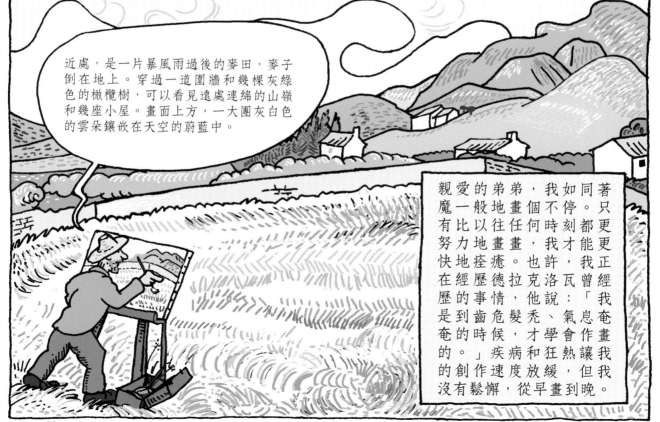

近處，是一片暴風雨過後的麥田，麥子倒在地上。穿過一道圍牆和幾棵灰綠色的橄欖樹，可以看見遠處連綿的山嶺和幾座小屋。畫面上方，一大團灰白色的雲朵鑲嵌在天空的蔚藍中。

親愛的弟弟，我如同著魔一般地畫個不停。只有比以往任何時刻都更更努力地畫畫，我才能正在經歷德拉克洛瓦曾經歷的事情，他說：「我是到齒危髮禿、氣息奄奄的時候，才學會作畫的。」疾病和狂熱讓我的創作速度放緩，但我沒有鬆懈，從早畫到晚。

1 揚·范·戈因（Jan van Goyen，1596-1656），荷蘭畫家。

提奧不停地
給予哥哥鼓勵。

「你最近幾張畫的色彩
是前所未有的強烈。我
能從中看出你對自然和
生命的思考。」

我還需要8枝銀白色、
2枝赭黃色、6枝維羅納綠、
1枝紅色、2枝群青色、
1枝赭石色、2枝鈷藍色、
1枝象牙黑……

每幅畫都是他抵禦疾病、消除幻覺的武器。
除了繪畫，閱讀也給他帶來了諸多好處。

文森又開始畫他以前一直喜愛的主題——農民。但是，由於受到畫家尚·弗朗索瓦·米勒系列畫作的影響，
他所使用的顏色相比以前發生了變化。

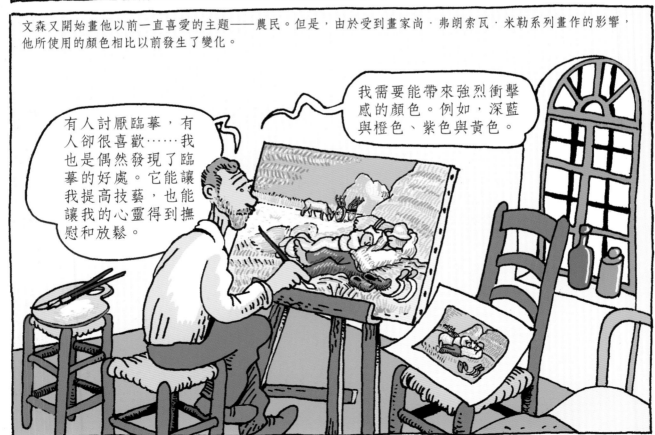

我需要能帶來強烈衝擊
感的顏色。例如，深藍
與橙色、紫色與黃色。

有人討厭臨摹，有
人卻很喜歡……我
也是偶然發現了臨
摹的好處。它能讓
我提高技藝，也能
讓我的心靈得到撫
慰和放鬆。

儘管身陷困境，文森依然孜孜不倦地從大自然中汲取創作靈感。

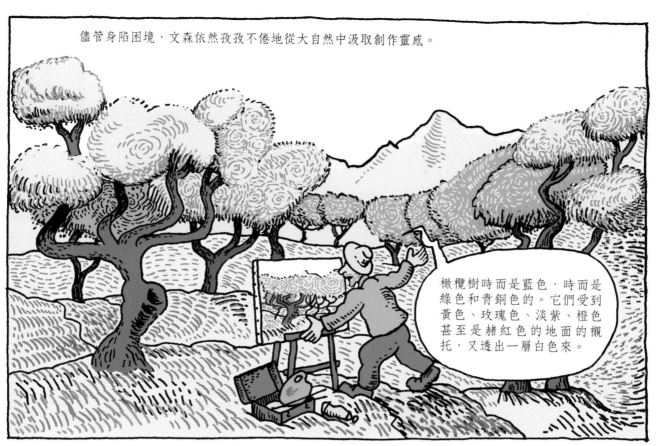

橄欖樹時而是藍色，時而是綠色和青銅色的。它們受到黃色、玫瑰色、淡紫、橙色甚至是赭紅色的地面的襯托，又透出一層白色來。

文森不斷將畫作寄給提奧。

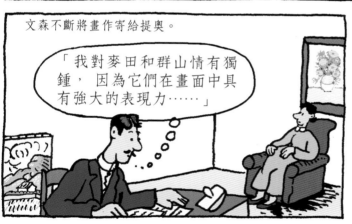

「我對麥田和群山情有獨鍾，因為它們在畫面中具有強大的表現力……」

精神疾病依然不時地折磨他。有一次，他甚至企圖吞服顏料自殺。

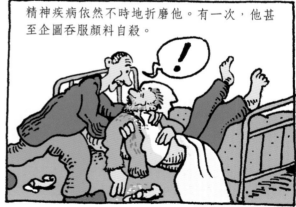

我並非真正意義上的瘋子。在不發病時，我的思維完全是正常的、清晰的，甚至比以前更好。可是，一旦發起病來，情況就會變得很糟糕。

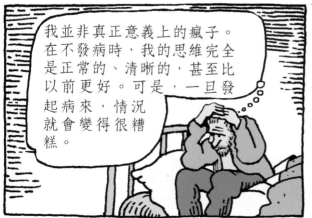

他常常懷念巴黎和法國北部風光。令他懷念的還有他的畫家朋友們。

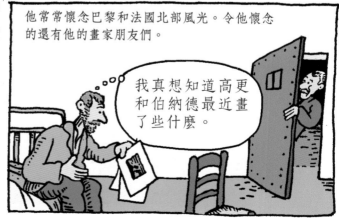

我真想知道高更和伯納德最近畫了些什麼。

文森持續給母親和妹妹威廉明娜寫信，偶爾也會把自己的畫作寄給她們。

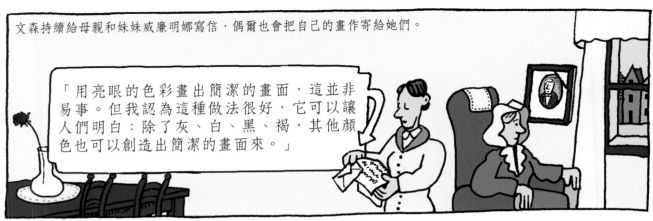

「用亮眼的色彩畫出簡潔的畫面，這並非易事。但我認為這種做法很好，它可以讓人們明白：除了灰、白、黑、褐，其他顏色也可以創造出簡潔的畫面來。」

他受到邀請，將作品在布魯塞爾的「二十人展」中展出。

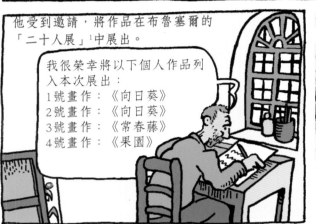

我很榮幸將以下個人作品列入本次展出：
1號畫作：《向日葵》
2號畫作：《向日葵》
3號畫作：《常春藤》
4號畫作：《果園》

「天空時而是蔚藍和祖母綠色的，時而又像是一種有毒且炙熱的硫黃的顏色，看起來特別刺眼，好像天空儼然已經變成了金屬和水晶的熔流，裡面偶爾還裹挾著許多圓盤一般的太陽。」

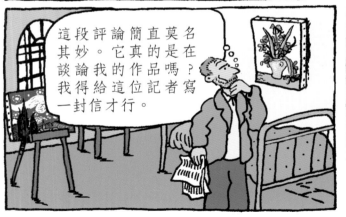

這段評論簡直莫名其妙。它真的是在談論我的作品嗎？我得給這位記者寫一封信才行。

1890年1月31日，提奧和瓊安娜的兒子出生了。

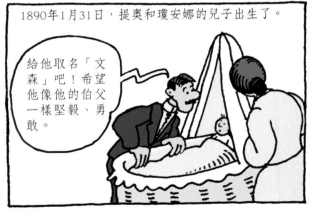

給他取名「文森」吧！希望他像他的伯父一樣堅毅、勇敢。

作為新生兒的教父，文森專程為侄兒創作了一幅畫。

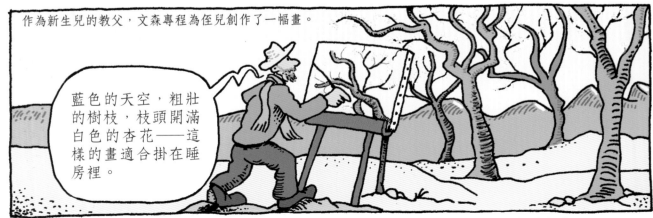

藍色的天空，粗壯的樹枝，枝頭開滿白色的杏花——這樣的畫適合掛在睡房裡。

1 法語：Le Salon des Vingt，是 1884年由二十位藝術家組成的聯盟在布魯塞爾創辦的一個藝術展。

文森想重返巴黎。提奧的摯友——畫家卡米耶·畢沙羅建議讓文森住在一位醫生家。

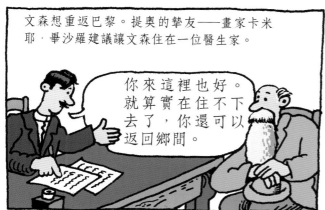

你來這裡也好。就算實在住不下去了，你還可以返回鄉間。

1890 年春，文森再次病倒，一連兩個月都無法作畫。

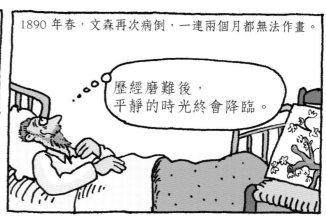

歷經磨難後，平靜的時光終會降臨。

為了儘快康復，文森更加迫切地希望換個地方透透氣。提奧開始籌備文森重返巴黎的事宜。他打算讓文森住在瓦茲河畔奧維爾小鎮，一處離嘉舍醫生[1]家不遠的地方。

我與嘉舍醫生會面了……

他看上去是一個通情達理的人。

我腦子裡總想著畫柏樹！柏樹的線條和比例都非常優美，如同埃及方尖碑。另外，柏樹的綠色具有崇高的性質。

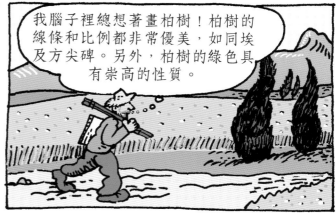

這是陽光燦爛的風景中的一塊黑斑。但這黑斑充滿意蘊，是我所能想像的最難描繪的東西。

這幅畫的色彩如此豐富，簡直可以和開屏的孔雀相媲美！

在巴黎，提奧收到了文森在聖雷米畫的最後一幅畫。畫面是文森想像出來的，彷彿是他在普羅旺斯期間所見風景的總和與回顧。

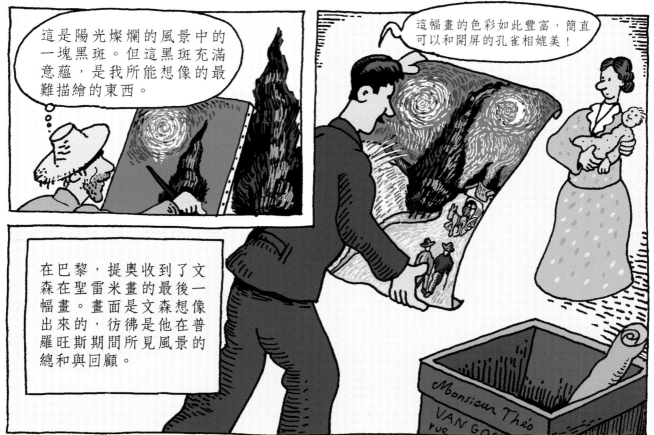

1　保羅·嘉舍（Paul Gachet，1828-1909），醫生、藝術品收藏愛好者。

1890 年 5 月 17 日，文森回到巴黎。

文森，這位就是小文森！

！

5月21日，文森來到位於巴黎北郊的瓦茲河畔奧維爾小鎮。他在一家兼備咖啡館的小客棧裡住了下來。

我有四幅畫……

那就四法郎吧！

CHEZ RAVOU

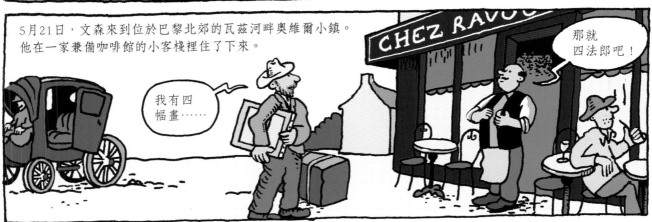

我在法國南部的經歷，反而使我加深了對北部風光的理解。我的雙眼捕捉到了更多的紫色，這裡真是太美了……

不同形狀在畫紙上起伏、旋轉，好像被一股神奇的力量所操縱。顏料就像厚實的麵團或泥土，可以凹凸塑形。

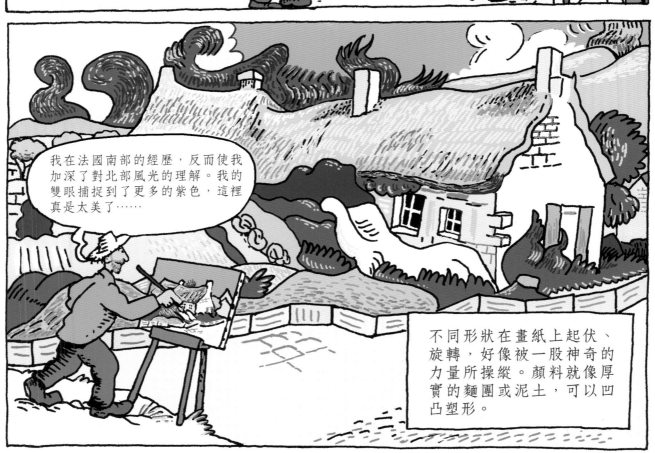

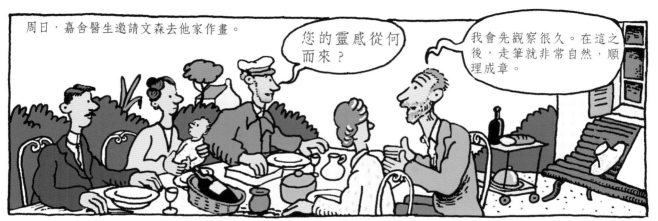

周日，嘉舍醫生邀請文森去他家作畫。

您的靈感從何而來？

我會先觀察很久。在這之後，走筆就非常自然，順理成章。

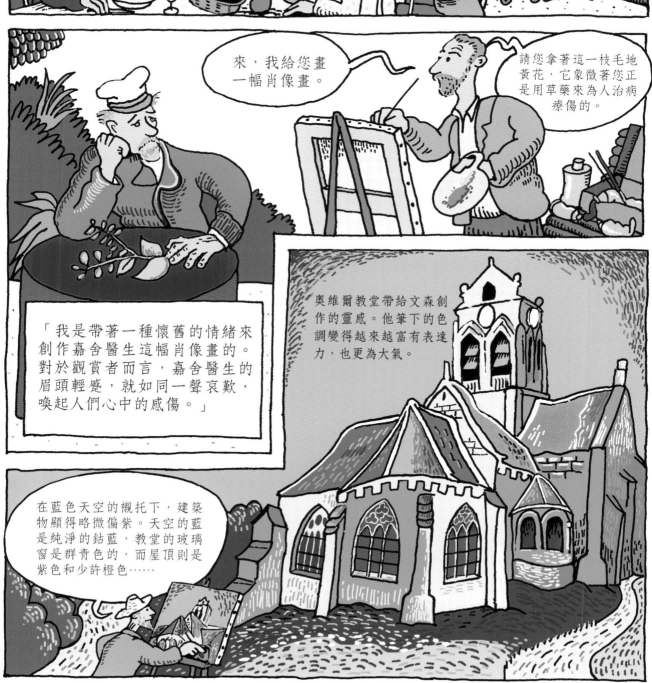

來，我給您畫一幅肖像畫。

請您拿著這一枝毛地黃花，它象徵著您正是用草藥來為人治病療傷的。

「我是帶著一種懷舊的情緒來創作嘉舍醫生這幅肖像畫的。對於觀賞者而言，嘉舍醫生的眉頭輕蹙，就如同一聲哀歎，喚起人們心中的感傷。」

奧維爾教堂帶給文森創作的靈感。他筆下的色調變得越來越富有表達力，也更為大氣。

在藍色天空的襯托下，建築物顯得略微偏紫。天空的藍是純淨的鈷藍，教堂的玻璃窗是群青色的，而屋頂則是紫色和少許橙色⋯⋯

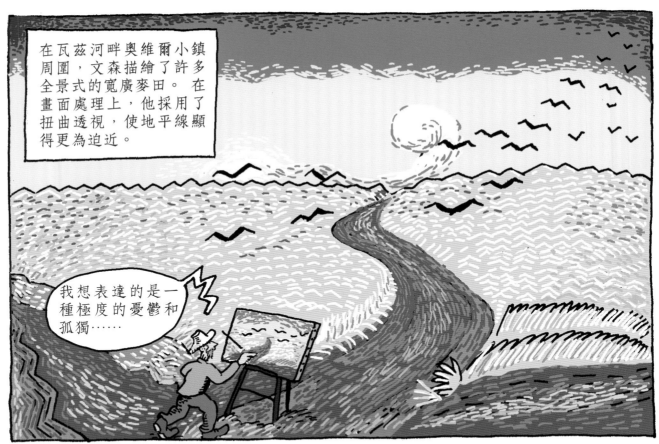

在瓦茲河畔奧維爾小鎮周圍，文森描繪了許多全景式的寬廣麥田。 在畫面處理上，他採用了扭曲透視，使地平線顯得更為迫近。

我想表達的是一種極度的憂鬱和孤獨⋯⋯

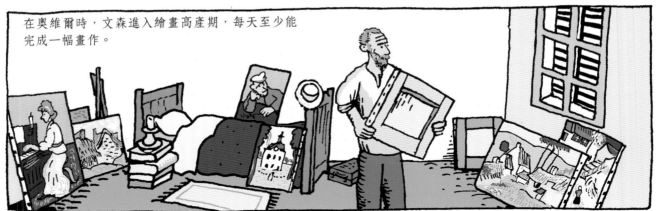

在奧維爾時，文森進入繪畫高產期，每天至少能完成一幅畫作。

喂！畫家先生！你今天是不是忘記帶畫板了？

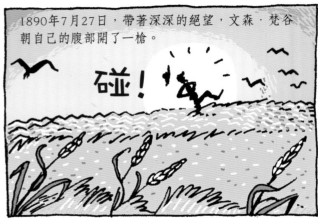

1890年7月27日，帶著深深的絕望，文森·梵谷朝自己的腹部開了一槍。

碰！

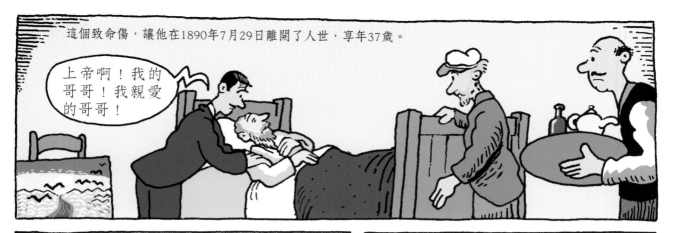

這個致命傷，讓他在1890年7月29日離開了人世，享年37歲。

上帝啊！我的哥哥！我親愛的哥哥！

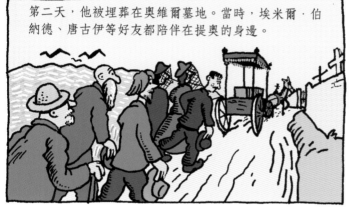

第二天，他被埋葬在奧維爾墓地。當時，埃米爾·伯納德、唐古伊等好友都陪伴在提奧的身邊。

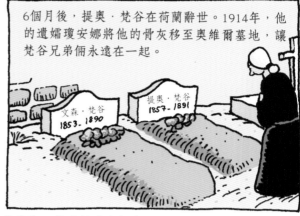

6個月後，提奧·梵谷在荷蘭辭世。1914年，他的遺孀瓊安娜將他的骨灰移至奧維爾墓地，讓梵谷兄弟倆永遠在一起。

文森死後留下879幅畫作，均是他在1881年至1890年繪製完成的。得益於瓊安娜所組織的畫展，文森的畫作漸漸為人們所喜愛。如今，他成為世界上最受歡迎、作品售價最高的畫家之一。

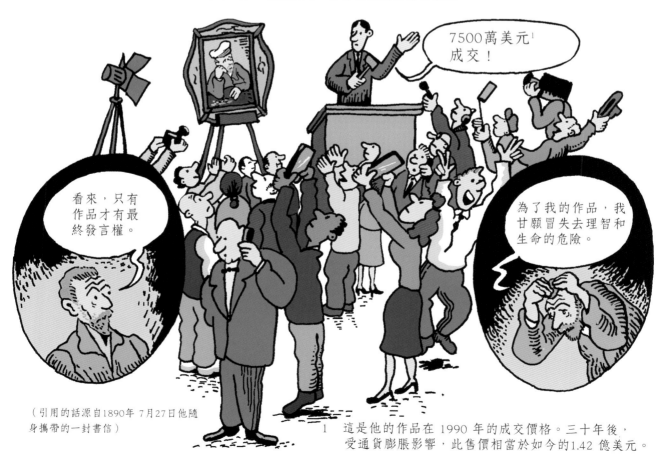

7500萬美元[1]成交！

看來，只有作品才有最終發言權。

為了我的作品，我甘願冒失去理智和生命的危險。

（引用的話源自1890年 7月27日他隨身攜帶的一封書信）

1 這是他的作品在 1990 年的成交價格。三十年後，受通貨膨脹影響，此售價相當於如今的1.42 億美元。

北方人[1]

文森・梵谷出生在一個寬容開放的書香之家。作為藝術品商人，梵谷具備堅實的藝術知識基礎。在積累了大量的閱讀和藝術體驗後，他開始通過鑽研理論、臨摹名畫等方式自學素描。在海牙，他在安東・莫夫的引導下，走上了繪畫之路。這一時期，他的畫作顏色暗沉，窮苦的農民和工人常常是他的繪畫對象。此外，他也畫家鄉熟悉的風景。

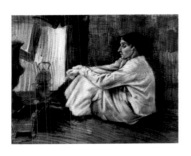

《拿著一枝煙，
坐在爐邊的西恩》

1882年 3月
鉛筆和水彩畫紙面畫，
45cm×55cm
奧特洛庫勒-穆勒博物館
（荷蘭）

1882年，梵谷在海牙期間，一位苦命的女性走進了他的生活。她就是西恩。儘管梵谷經濟拮据，但他依然接納了西恩和她的孩子。他們共同生活了18個月，梵谷以西恩為模特兒，創作了16幅鉛筆畫。在這些畫中，梵谷的個人藝術風格初步形成。

《鬱金香花田》

1883年 4月
48cm×65cm
華盛頓國家美術館（美國）

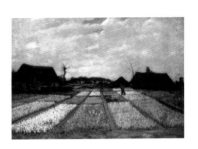

1883年春，梵谷描繪了海牙周邊多姿多彩的鬱金香花田。他十分欣賞佛蘭德斯畫派畫家的風景畫，如雅各・凡・雷斯達爾（1628—1682）筆下廣闊的天空。

《煤田裡的兩個農民》

1883年 10月
28cm×36cm
阿姆斯特丹梵谷博物館（荷蘭）

梵谷在荷蘭北部的德倫特地區完成了這幅小畫。農民們在田間躬身勞動，只留下粗略而暗淡的身影，與天邊亮光下那線條分明的地平線形成對比。

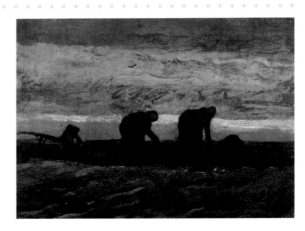

1　此處的「北方」是從地理和人文的角度，將荷蘭視為歐洲的北方國家。

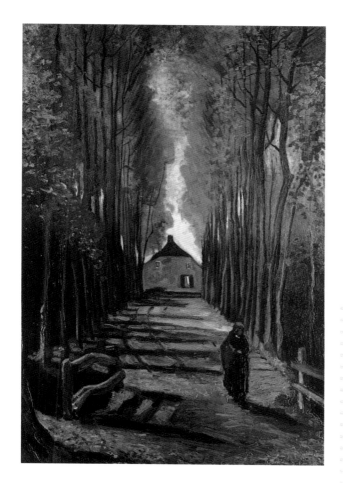

《秋天的楊樹道》

1884年 10月

99cm×66cm

阿姆斯特丹梵谷博物館（荷蘭）

每當回父母在尼厄嫩的家時，梵谷總要久久地走在鄉間小路上。在這幅畫中，他嘗試了一種彩色的圖形視覺，並且巧妙地運用了透視效果：通過畫面近處的人物，可以推斷出這條道路的長度；兩旁高大的楊樹直指藍天，彼此間隔開來，將道路分割成若干份，使畫面充滿節奏感。

《吃馬鈴薯的人》

1885年 4月

73cm×95cm

阿姆斯特丹梵谷博物館（荷蘭）

如同他所敬佩的畫家尚·弗朗索瓦·米勒（1814-1875）一樣，梵谷也會給那些願意為他做模特兒的農民們畫素描或油畫。在完成這幅畫作之前，他曾畫過好幾張草圖。他想藉由此畫，明確他向肖像畫繪者的身分轉變。在一次用餐中，農民一家三代圍桌而坐，僅有微弱的燈光為他們照明。畫中的人物和背景均採用了大地色。強烈的對比凸顯了人物面部和手部的骨骼特徵。「畫面著重強調了農民們那經年操勞的雙手，證明他們完全值得享用自己用辛勤勞動換來的晚餐。」梵谷在給提奧的信中如此寫道。

《戴白色帽子的老婦人》　又名《接生婆》

1885年 12月

50cm×40cm

阿姆斯特丹梵谷博物館（荷蘭）

在研習肖像畫的過程中，梵谷曾在安特衛普上過短期的繪畫課。當時，他為一位老婦人畫了一幅肖像畫，繪畫特點也逐漸明晰。比起畫面的精準度，他更看重快速走筆和人臉的幾何構圖，這兩點給觀眾留下了強烈的印象和感受。

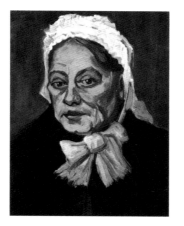

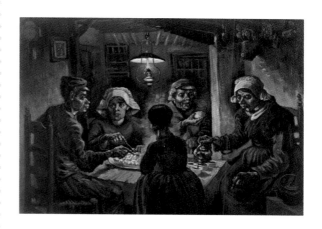

肖像畫和自畫像

在他短暫的繪畫生涯中，梵谷為身邊的人畫了很多肖像畫。由於經常缺少模特兒，1886年至1889年，他還畫了四十多幅自畫像，其中有素描也有油畫。這些畫作記錄了他個人形象及藝術手法的變化過程。梵谷的大部分自畫像是在巴黎完成的。當時，他正在苦練新的繪畫技法，所使用的顏色也越來越明快。

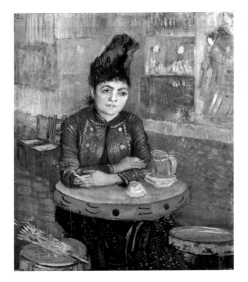

《鈴鼓咖啡館中的阿格斯蒂娜·塞加托里》

1887年2月
56cm×47cm
阿姆斯特丹梵谷博物館（荷蘭）

1887年初，梵谷在巴黎完成這幅畫作。阿格斯蒂娜·塞加托里是鈴鼓咖啡館的老闆娘，與梵谷有過短暫的交往。她曾把梵谷收集的日本版畫掛在咖啡館的牆壁上供顧客欣賞。在巴黎時，梵谷開始嘗試使用紅、藍、綠等明亮生動的顏色來作畫。

《唐古伊老爹肖像畫》

1887年秋
92cm x 75cm
巴黎羅丹博物館（法國）

梵谷在巴黎與弟弟提奧相聚時，認識了唐古伊先生。唐古伊先生開了一家顏料店，允許畫家拿自己的畫作來換取顏料。梵谷為唐古伊畫了3幅肖像畫。在這幅畫中，梵谷請唐古伊保持坐姿，靜止不動，雙手交叉放在腹部，目光沒有刻意聚焦到某一點上。畫面背景中有各式色彩鮮豔的日本版畫，都是梵谷與提奧共同的收藏品。

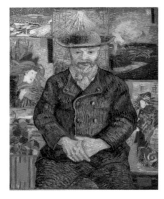

《阿爾勒的基諾夫人》

1888年11月
91cm×74cm
紐約大都會藝術博物館（美國）

在阿爾勒，梵谷為車站咖啡館的老闆娘基諾畫了兩幅肖像畫。畫中的她穿著黑色傳統服飾，暗色的頭髮和身體，與亮黃色的背景形成對比。這一抹亮黃，讓人聯想到梵谷初到阿爾勒時，對普羅旺斯的燦爛陽光所發出的驚歎和讚美。

《戴灰色氈帽的自畫像》

1887年
44cm×37cm
阿姆斯特丹梵谷博物館（荷蘭）

梵谷於1887年秋完成了這幅自畫像。那是他來巴黎後的第二年。他對點彩法的運用越來越自如，並結合了個

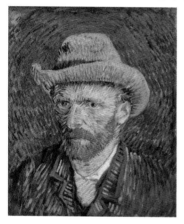

人特色。在他的頭像周圍，用互補色描繪的線條——綠色與紅色，藍色與橙色，形成了一個彩色冠冕。他的鬍子和頭髮也與面部皮膚形成鮮明對比。

《獻給高更的自畫像》

1888年9月
62cm×52cm
哈佛大學福格藝術博物館（美國）

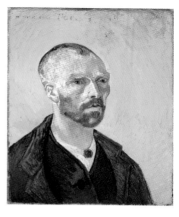

1888年，梵谷初到阿爾勒，希望在這裡建立一個「藝術家之家」。他深信肖像畫是推動繪畫革新的最佳通道，於是與畫家朋友們彼此交換了幾張自畫像。

這幅自畫像是梵谷送給高更的。他欣賞高更的才華，希望高更能到阿爾勒來加入他的「藝術家之家」。受日本版畫影響，梵谷在創作這幅肖像畫時，使人物面孔從維羅納綠色的畫面背景中跳脫而出。

《畫板前的自畫像》

1888年1月
65cm×50cm
阿姆斯特丹梵谷
博物館（荷蘭）

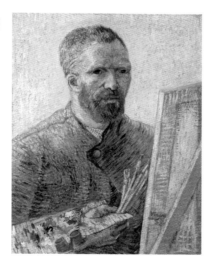

這是唯一一幅描繪梵谷手持畫筆與調色盤、位於畫架前的自畫像，也是他在巴黎時繪製的最後一幅畫。在畫作上，他把自己畫成了一個擁有充沛作畫工具的畫家。從他手中的調色盤，我們可以看出他當時所使用的互補色顏料：橙色與藍色、綠色與紅色、黃色與紫色。完成這幅畫作後不久，梵谷便離開巴黎，隻身前往普羅旺斯的阿爾勒小城。

《自畫像》

1889年9月
65cm×54cm
巴黎奧賽博物館
（法國）

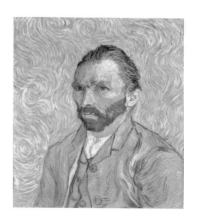

如同他先前的自畫像作品，梵谷用堅定的目光看向自己，力圖傳達他內心深處的自我感受。梵谷認為，自畫像必須展現出畫家真實的一面。畫作以藍色和綠色為主色調，與人物的橙色頭髮和鬍鬚形成對比；畫家平靜的面龐周圍有許多奇怪的漩渦，散發出令人不安的氣息。這幅畫是梵谷最後創作的幾張自畫像之一。

普羅旺斯之光

1888年2月，梵谷初到阿爾勒，便立即沉醉在普羅旺斯地區的絢爛陽光之中。與法國北部相比，南部風光的色彩更為強烈，明暗對比更為鮮明。他經常在阿爾勒小城附近及聖雷米德普羅旺斯地區漫步，充分領略南部田園風光。當時他具備充足的繪畫工具，畫作的產出量很大。在普羅旺斯居住的一年時間內，梵谷一共創作了近130幅畫作。

《播種者》

1888年11月
32cm×40cm
阿姆斯特丹梵谷博物館
（荷蘭）

「播種者」這一角色經常出現在梵谷的作品中。這幅作品創作於阿爾勒。當時正值秋季，高更來到阿爾勒與梵谷共同創作。高更鼓勵梵谷在畫作中大膽超脫現實。而在這幅畫中，超現實的氛圍來自被圓盤般的太陽照亮的黃綠色天空，遠處紫色的農田，以及近處遮擋住人們視線的形狀奇特的樹幹。

《鳶尾花》

1889年
74cm×94cm
洛杉磯保羅‧蓋蒂博物館
（美國）

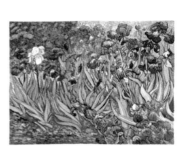

這幅大型油畫採取了類似照片的取景方式。畫面中有些花束被截了一半，不免讓人對「取景框」以外的景致產生聯想。畫作色彩鮮活，每一朵花都是獨特的；樹葉和花枝均用深色勾邊，給人強烈的印刻感，讓人不禁聯想到梵谷所鍾愛的日本版畫。提奧在信中對這幅畫的評價道出了畫作的精髓所在：「這是一幅美妙的作品，洋溢著天然本真的生命力。」

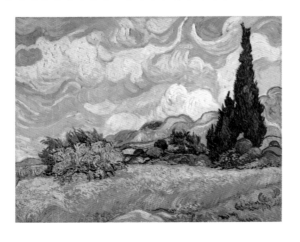

《麥田與柏樹》

1889年9月
72cm×91cm
倫敦國家美術館（英國）

從1889年夏天開始，柏樹就成了梵谷經常描繪的物件。畫家認為這幅橫向的風景畫是自己最好的作品之一。畫面融合了聖雷米德普羅旺斯地區的多個風景元素，如麥田、橄欖樹、柏樹，以及藍色輪廓的阿爾卑斯山脈。梵谷先後畫了三幅幾乎相同的版本。

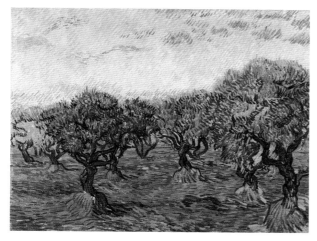

《橄欖樹林》
1889年 私人收藏

在普羅旺斯地區，梵谷曾在不同季節、不同時辰多次描繪橄欖樹。他在給提奧的信中寫道，橄欖樹葉片顏色的變化令他震驚，他想要努力用畫筆記錄下來。1889年11月，他在信中提到，在黃色土地和深綠色樹葉的襯托下，天空時而發黃，時而發灰，呈現出多重效果。他使用有間隔的彩色影線，來體現秋天多姿多彩的景象。

《午睡》

1889年 12月—1890年 1月
73cm×91cm
巴黎奧賽博物館（法國）

這幅畫是梵谷在聖雷米創作的。構圖臨摹了尚·弗朗索瓦·米勒的同名畫作。梵谷向來對米勒推崇備至，還留存了多幅米勒畫作的複製品。在這幅畫中，梵谷想用色彩的語言來闡釋印象派的明暗對比——梵谷向提奧如此解釋。因此，畫面構成高度忠誠於原畫，但光線感有所增強。梵谷展現出他作為「色彩大師」的一面，筆尖流淌的色彩極富張力。

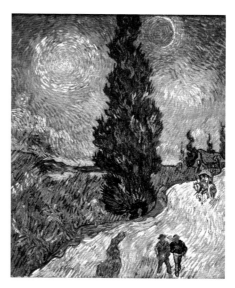

《有柏樹和星星的路》

1890年 5月
92cm×73cm
奧特洛庫勒-穆勒博物館（荷蘭）

1890年5月，梵谷在離開聖雷米德普羅旺斯精神病院、前往巴黎之前，完成了這幅畫作。這幅想像的畫面，是他對法國南部所有印象的總和：畫面上有一棵柏樹——這是梵谷心目中的普羅旺斯地區的象徵，還有星空，以及黃色的麥子……他的筆觸使畫面上的所有元素都充滿動感，包括天空中的星星、樹林、路人，以及移動中的馬車。

最後的夏天

1890年5月，梵谷來到距離巴黎不遠的瓦茲河畔奧維爾小鎮。他的弟弟提奧就生活在這裡。他這次來，就是為了投奔弟弟。在奧維爾小鎮，梵谷結識了嘉舍醫生，後者負責照看他的健康狀況。梵谷在奧維爾小鎮住了七十天，經常步行探索小鎮周邊的風景，不斷挖掘新的繪畫題材。這段時期是他繪畫的高產期，一共繪製了78幅畫作，直到1890年7月29日他突然辭世。

《科爾德維爾的茅舍》

1890年6月
73cm×92cm
巴黎奧賽博物館
（法國）

梵谷追尋著他所敬佩的畫家杜比尼的腳步，在奧維爾創作了一些描繪綠野和屋舍的習作。梵谷突破靜態風景的桎梏，使一切都動了起來：房屋是扭曲的；樹木在一股神秘力量的作用下搖擺；天空陰暗，彷彿有暴風雨即將來臨；就連房屋前方的圍欄也好像在移動。畫面使用的顏料厚重，如同畫家雕刻而成。

《奧維爾教堂》

1890年6月
93cm x74cm
巴黎奧賽博物館（法國）

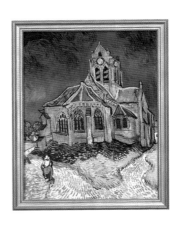

這是梵谷繪製的唯一一幅關於奧維爾教堂的畫作。在他筆下，鎮上這座中世紀時期的小教堂給人一種不安感，好像它隨時都會被來自地面和兩旁道路的力量所摧毀。與梵谷畫的田園畫不同，這幅畫上的藍色和橙色更為濃烈、暗沉，對比也更為鮮明。

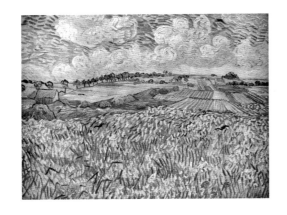

《奧維爾平原》

1890年7月
73cm×92cm
慕尼黑新繪畫陳列館（德國）

在奧維爾時，梵谷創作了多幅以田野為主題的畫作。在描繪田野、房屋和農民時，他也通過色彩和筆觸表達了自己的精神狀態。在這幅畫中，廣袤的田地，寬闊的視野，以清亮的綠色和藍色為主色調，給人帶來寧靜和輕鬆的感覺。

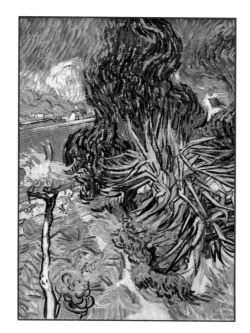

《嘉舍醫生的花園》

1890年 6月

73cm×52cm

巴黎奧賽博物館（法國）

在奧維爾時，梵谷曾在嘉舍醫生家作畫。嘉舍醫生是抗抑鬱及草藥療法方面的專家。對於梵谷而言，不管是在荷蘭、阿爾勒醫院，還是聖雷米的精神病院，花園一直是他作畫的靈感源泉之一。嘉舍醫生家的戶外花園也不例外。梵谷構建了一個令人稱奇的畫面，橙色屋頂與近處花草樹木的綠色形成了強烈對比。

《嘉舍醫生》

1890年 6月

68cm×57cm

巴黎奧賽博物館（法國）

嘉舍醫生既是一位藝術資助人，也是畫家兼雕刻師。梵谷與他結為好友，並為他繪製了這幅肖像畫。畫面以深藍色為主色調，嘉舍醫生神情惆悵，唯一象徵著希望的細節，是他手中的那枝毛地黃花——這種花的療效之一就是舒緩情緒。

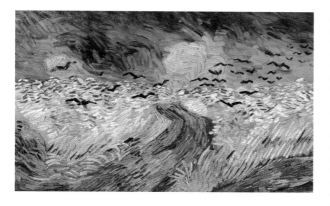

《有烏鴉的麥田》

1890年 7月

50cm×103cm

阿姆斯特丹梵谷博物館（荷蘭）

這幅畫經常被介紹為梵谷的最後一幅畫作。在低沉的天空下，烏鴉和沒有出口的道路，象徵著他即將走到生命盡頭。事實上，在完成這幅油畫之後，梵谷還創作了其他幾幅畫作。儘管如此，他在畫中用明亮而炙熱的田野，對比陰暗而壓抑的天空，足以說明梵谷心中巨大的悲傷與孤獨感。

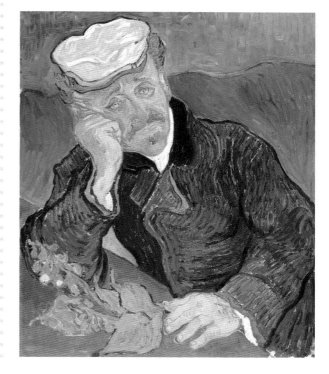